KB126652

윤 주 동

Yoon, Ju-Dong

HEXAGON

한국현대미술선 026
윤주동

2015년 5월 5일 초판 1쇄 발행

지은이 윤주동
펴낸이 조기수
기 획 한국현대미술선 기획위원회
펴낸곳 출판회사 헥사곤 Hexagon Publishing Co.
등 록 제 396-251002010000007호 (등록일: 2010. 7. 13)
주 소 경기도 고양시 일산동구 숲속마을1로 55, 210-1001호
전 화 070-7628-0888 / 010-3245-0008
이메일 3400k@hanmail.net

ISBN 978-89-98145-44-6
ISBN 978-89-966429-7-8 (세트)

윤 주 동

Yoon, Ju-Dong

026

HEXAGON
Korean Contemporary Art Book
한국현대미술선 026

차 례

● **Works**

● **Text**

방 한켠에 있던 달항아리가 무거워 보여
접시에 그려 벽에 거니 달이 떴다.

작가노트 中 - 달접시

달그릇

달항아리의 현대적 변용을 통한
입고출신入古出新의 전모

윤태석 | 미술사(문화학 박사), 문화재전문위원

달항아리는 우리민족의 정신적 특수성이 가장 잘 반영된 조형으로, 대중적인 관심의 대상이 된 지 오래다. 도예가라면 한 번쯤은 빚어 보았을 법하며, 몇몇 화가들은 이를 소재로 여러 조형적 체계를 구축하고자 시도하였다. 이외에도 디자인을 비롯한 다른 시각예술장르의 작가들은 달항아리를 통해 화법畵法의 다양화를 시도했으며, 문인들도 일찍이 그들만의 소통체계인 언어의 조합을 통해 시의에 부합한 변용을 시도하기도 했다. 이에 머물지 않고 작곡이나 공연을 한 사람도 있으니 그 대중적 인기를 가히 가늠해 볼 수 있다.

이렇듯 대중적인 모티프인 달항아리는 다원적 해석수단 속에서도 궁극적으로는 온화한 적요寂寥로 내비춰지고 있다고 할 수 있다. 그러나 달항아리를 매개로 한 재해석과 변용에는 탁월한 능력이 필요하며 이것이 없으면 안하니 만 못하는 부작용과 후유증이 나타날 수 있다는 것이 필자의 생각이다. 다행스럽게도 윤주동의 달항아리는 여기에 결코 해당되지 않을 뿐만 아니라 소성 후 생각지 못했던 요변窯變이 작품의 가치를 더 발현케 하는 것 같은 신선함마저 준다.

윤주동의 달항아리는 풍만하거나 넉넉한 기존의 이미지와는 거리가 있다. 예부터 달항아리의 태토로 널리 쓰인 양구 백토에 비해 차가울 정도로 강질인 설백雪白의 백자 흙을 바탕으로 한 흰 백자 큰 접시에 상감象嵌으로 틀을 잡은 윤주동의 달항아리는 평면에 얕은 부조 양각으로 은은하게 드러나고 있다. 윤주동은 그래서 이 그릇을 달그릇이라 한다.

양구백토는 달항아리가 주로 만들어졌던 17세기 후반에서 18세기에 걸쳐 애용된 자토瓷土다. 소성을 하면 연한 살구 빛으로 변하며 기질器質은 청화백자보다 다소 거친 게 특징이다. 이는 장작 가마와 가마 내부의 미세한 온도차 등에서 나오는 예측하지 못한 요변과 투박한 발 물레를 통해 그 미학적 특징은 완결된다.

무른 토성으로 인해 소성 후 연질의 기벽은 따뜻한 온기가 쉽게 전달되며 자토 특유의 거친 입자로 인해 기포자국 같은 것이 발견되기도 한다. 따라서 장기간 간장과 같은 유색 액체를

10

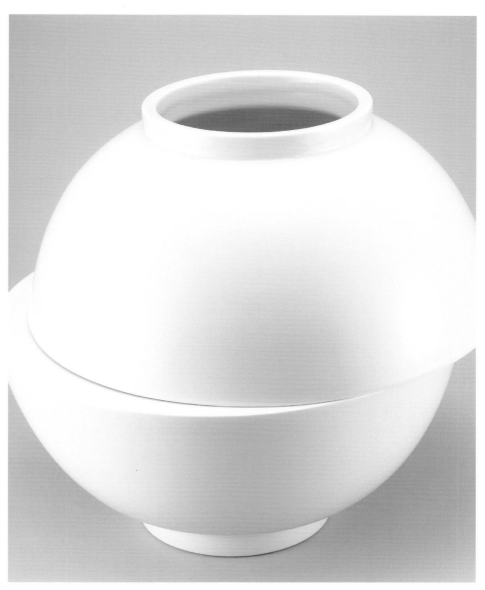

반달항아리 02 37.5×34.6×32.3cm 백자 2015 (부분)

담아놓으면 기포의 틈새를 통해 새어나와 부분부분 비정형의 원 문양을 보이기도 하고 그것들이 서로 만나기라도 하면 부석사 안양루安養樓에서 내려다보는 석양을 등진 소백산맥의 역광 실루엣이 무작위적 자연미를 연출하기도 한다. 무계획의 계획, 비정재성, 무관심성, 구수한 맛, 자연에 순응, 소박성, 자연성 등 고유섭선생이 말한 우리미술의 개념이 이렇게 일치할 수 있을까. 새삼 감탄하게 된다.

윤주동은 그 동안 달항아리, 아니 달그릇을 통해 추사秋史가 말한 입고출신入古出新(옛 것으로 들어가서 새 것으로 나온다)을 실현해보고자 다양한 실험을 해 왔다. 이번 작품은 '지금까지 있어온 아름다움, 그리고 앞으로의 아름다움을 생각한다.'는 그의 작업일지의 되뇌임처럼 보인다.

차갑고 작위적이기까지 한 유백색 백자접시는 소성 후 생겨날 수 있는 자연의 뜻 즉, 우연한 맛을 기대하기 힘든 가스 가마를 통해 더욱 견고하고 냉정하다. 상감이나 요철凹凸방식의 정교한 실루엣으로 표현된 달항아리는 기존 백자대호의 공간성을 확보하기 위해, 회화에서 캔버스와 같은 배경을 차가운 백자접시가 대신해 그 존재성을 스스로 드러내고 있다. 최순우 선생이 강조했던 '무심스럽고 어리숙한 둥근 맛'과는 어울리지 않는, 극단적인 이기심이 느껴지는 지점이다.

요철의 실루엣을 통한 달항아리는 매우 일정한 간격의 두께와 높이를 보이고 있어 누가 달항아리를 어리숙하다고 했나 싶을 정도로 새침하다. 때로는 요철위에 코발트를 채색해 달항아리의 명료성을 지나치게 강조했지만 청색 안료 특유의 재질감에서 비롯된 농담의 차이는 그나마 긴장감을 이완케 한다.

"항아리를 만들기로 한다. 무거운 듯하여 종이 위에 그린다.
어차피 형태만을 취하는 것.
허나 아쉽다.
안고 싶을 때 안을 수 없는 애틋함으로 그리움까지……,
접시에라도 그려낸다.

창밖으로 몸을 빼서 달을 찾는다.
아쉬운 대로 그릇 하나를 벽에 건다. 달그릇 이다.
달은 중력적이지 않다.. 뜬다."(작업일지 중에서)

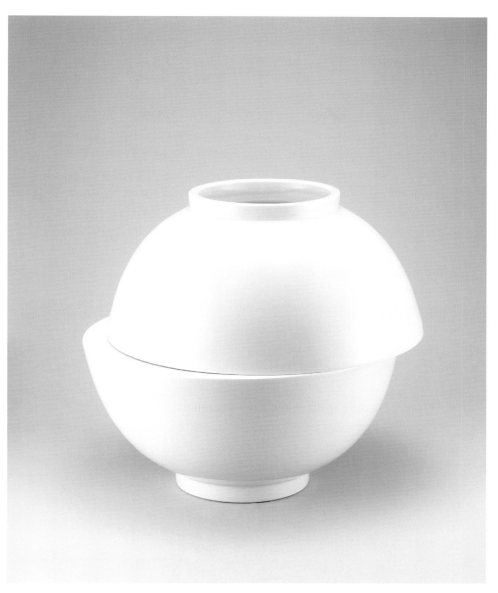

반달항아리 02 37.5×34.6×32.3cm 백자 2015

윤주동의 달은 벽에도 걸려있어 밤夜을 연출하기도 하고 바닥에 놓인 백자 접시 속에 담겨, 달이 사라진 접시 밖의 세상을 낮으로 돌려놓기도 한다. 수평으로 놓인 그릇에 물이라도 담게 되면 하늘에 뜬 보름달이 투영된 호수 같아, 그 주변 공간은 차라리 차가운 한기마저 느껴지게 한다. 달항아리를 실루엣만 살려 성城처럼 요철화한 접시에 물을 하나 가득 담기라도 하면 달은 만물소생의 원천인 물(생명)의 안식처가 되어 너른 포용성으로 상징화된다. 따라서 윤주동의 달은 중력을 거슬리며 또는 거슬림 없이 빚어낸 인위적인 것 중에 가장 자연스러운 것인지도 모른다. 즉, 물레질을 '중력의 세상에서 무언가를 끌어올려 만들어낸다, 뼈 없는 살로……,'라고 의미부여한 그의 개념과 하나를 이루는 지점에 그의 달그릇도 놓여있는 샘이다.

조선의 달항아리가 생활 속에서 민간 신앙적 가치를 부분적으로나마 부여받았다면 윤주동의 달그릇은 달 스스로가 미적 이질화를 통해 다원화한 상징체계로 이입되고 있는 것이다.

"그릇됨 없는 그릇.
그릇되지 않은 그릇
그리고 그릇되지 않을 그릇"(작업일지 중에서)

그는 한동안 달항아리보다 200~300년을 소급해 15세기 인화문 분청에 경도되어 있었다. 그 섬세하고 수많은 점들의 이합집산은 종국에는 단일한 상징 언어를 구축하고자 한 것이었다.
이번 전시에서도 몇 점의 작품을 통해 축적된, 그 동안의 과정을 이해할 수 있었다. "나는 자꾸 산화되어 가는데 도자기는 환원되어 간다. 바위가 돌멩이가 되고, 돌멩이가 흙이 되고, 다시 그 흙을 뭉쳐 돌을 만들고 그 돌이 보석이 된다.-도자기"(작업일지 중에서)
윤주동의 작업일지에서 보는 바와 같이 인화문의 점點(부서짐)과 달그릇의 규합糾合(뭉쳐짐)은 그가 말한 산화와 환원의 반복 즉, 흙의 윤회와도 같은 개념으로 투영된다. 인화문의 점들이 하늘의 별이었다면 윤주동은 달을 통해 또 다른 실험의 우주를 유영하고 있는 것이다. 우선, 윤주동의 달그릇은 성공적 실험의 결정체로 또 다른 가능성으로 화답하고 있으므로 1차 그의 현대적 변용은 낙관적이다.

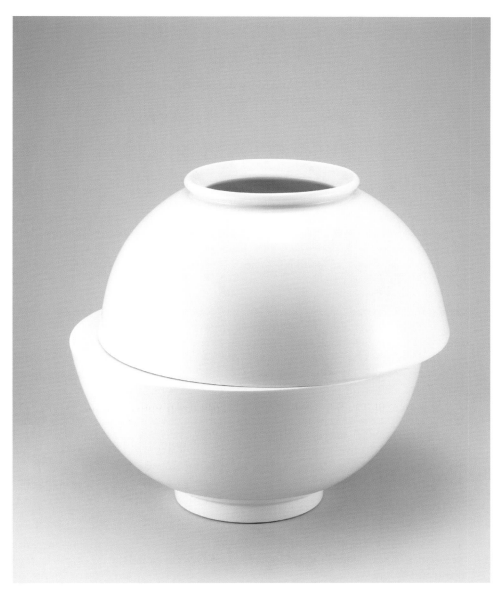

반달항아리 01 37.8×34.6×33.2cm 백자 2015

Moon Jar, full view of "Contriving the new by exploring the old" through the modern transfiguration

Taeseok Yoon | Culture Dr.(Museology, Museums Policy),
CulturaHeritage Professional Advisor

White porcelain is a symbol which reflects national spirit and specific character.
It has been the interest of the public for a long time. Many potters not only have tried to make it, but also a few painters want to establish a formative art system with it. Besides, there are several kinds of the art drawing with diversity through artistry.
Writers have also made an attempt for transformation through their own understanding system , words association.

In addition, with various composers and performers, it is easy for us to guess how popular it is. White porcelain is a popular motive for revealing genial silence, in a pluralistic interpretation. Without reassessment and great ability of transfiguration, I think , white porcelain would have some side effects and aftereffects. Exceptionally , Yoon's white porcelain does not apply to this case. Rather, his work gives novel impression.

White porcelain made by Yoon is different from the existing porcelain which derives from abundant and generous images long ago. Yoon's porcelain has been formed by white earth which is relatively rigider than white earth from YangGu (KangWon Province) which was used to long time ago. And it is an embossed carving on the surfacel, showed inlaying.
It gives us serene feelings, therefore, it got its name Moon-Dish(Moon-Shaped Ware)

White earth from YangGu was mainly used to make white porcelain over the late 17c to 18th centuries. The white earth turns light an apricot color after firing and becomes rougher in nature than blue-and-white ware. The characteristic of aesthetic was completed by unexpected firing, mysterious changes caused by a minute difference of

반달항아리 01 37.8×34.6×33.2cm 백자 2015 (부분)

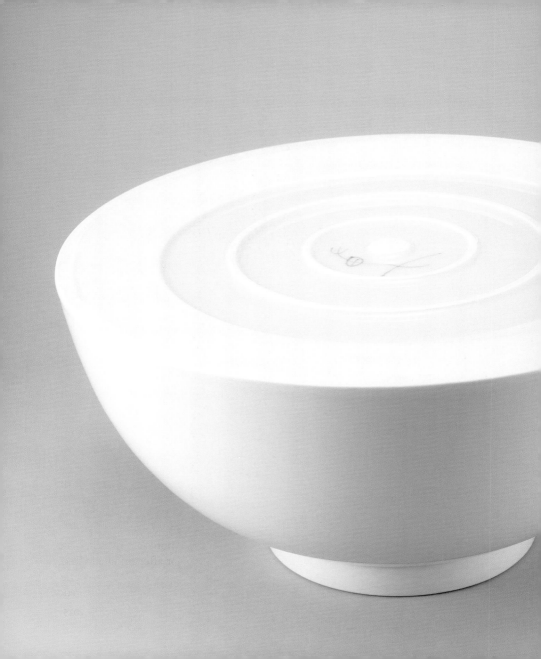

temperature in the kiln while firing.

After firing, inside of the ware, there is an air bubble mark, because sand soil has coarse particles conveying warmth easily. Accordingly , as table ware , when we contain soy source like colored liquid, the colored liquid leaked from the cracks would make a typical round pattern partly. It looks like a back lighted silhouette of Soback Mountain in the evening sun seen from the An Yang Roo in Bu Seouk Temple. The landscape would produce unintended natural beauty. For example , not on purpose design ,disregarded rules, indifference, a slip decoration, a delicate taste , adaption to the nature etc. All these are a general idea of Korean arts which was defined by GoYooSeop. The viewer experiences how harmonious it all is to each other.

But Yoon has tried diverse experimenting to come to the truth of Choo Sa's idea :contriving the new by exploring the old. This year's products of Yoon reminds us of 'existing beauty all along, getting beauty near - In His working diary -'
 A milky white colored porcelain ware is casting cold and intentional tinge. Yoon's artifacts gave solid and stern feeling through gas kiln which can not expect natural beauty or accidental taste. White porcelain with an exquisite silhouette including inlaid and irregular carved has a background like canvas for a space, and is displaying its existence naturally contrary to the taste of innocence and indistinctness stressed by Choi Soon Woo's emphasis. Yoon's Moon-Dish is openly exposing the extreme selfishness.

It is not difficult for anyone to say that white porcelain is rather sharp because of definite height and thickness, even though cobalt coloring irregularity is showing some clearness at times. The peculiar material of soil and a light and shade of color can relieve tensions.

"I would create a jar. I feel, it looks heavy, so I draw it on the paper, After all , I choose nothing but a shape. But. have an unsatisfied feeling.
I can't embrace any time.... I describe it with ardent love and missing on the dish.
I am looking for the moon with my body sticked out of window.
I hang the moon against the wall. though, not enough , the Moon- Dish.
The moon is in a gravity-free floating" In Yoon's working diary

With Yoon's moon hanging on the wall, it presents night, with letting down on the floor, it returns to daytime world disappeared moon. If the dish is filled with water on a

반달항아리 01 37.8×34.6×33.2cm 백자 2015

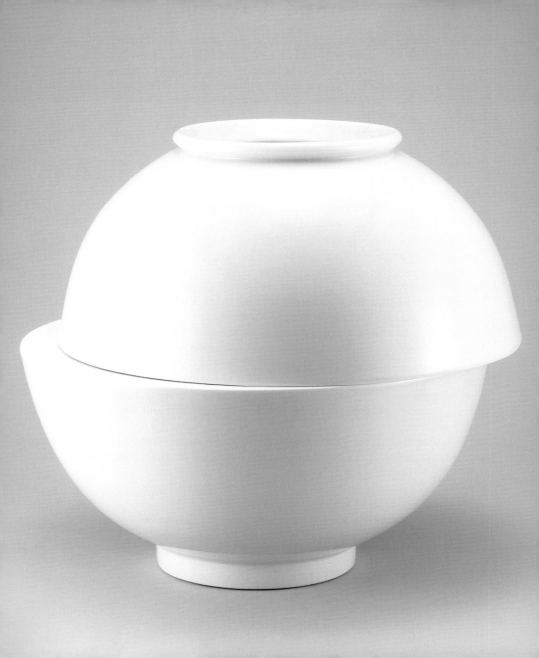

horizontal level, it looks like a lake reflecting a full-moon. The surrounding of the dish at night as well feels chilly. When Moon-dish is full of water, it makes a silluette having irregularity like a castle, the moon becomes a shelter of life, a origin of the whole creation and symbolized tolerance. For that reasons, Yoon's moon goes against gravity and it may be the most natural one among the artificial things.

Spinning on a wheel makes something hoisted from the gravity world, flesh without born. His Moon-Dish is set on that point which can meet the meaning and concept.

If we invested white porcelain jar of The Cho Seun Danasty with civil popular value, Yoon's Moon Dish, of itself, will be brought to the scheme of pluralistic symbol through aesthetic disparateness.

'The ware without having a mistaken idea,
The ware without doing a misdeed.
And without going a miss ' - In Yoon's working diary

He has fascinated by Bun-Cheong of In Wha Moon Porcelain retracting about 200-300 years dating back 15c. Finally he would intend to establish simple and symbolic way through the meeting and parting of many delicate stamping dots. We can understand all his amassed processing through several kinds of works in the exhibition this year.

"I am turning oxidation but the pottery are becoming restoration. The rocks result in a stone, the stone is becoming a soil, again the soil is gathering a stone, the stone is turning out jewelry - Porcelain " in Yoon's working diary

As scattering dots (of In Hwa Moon) and the gathering of Moon-Dishes, as he said, repeated practice of oxidation and restoration casting an idea like rebirth and karma of soil.

If the dots of In Hwa Moon were the stars of sky, Yoon's Moon would float in another experimental universe. As successful masterpiece, Yoon' Moon Dish is responding with another possibility, his first modern transfiguration is optimistic.

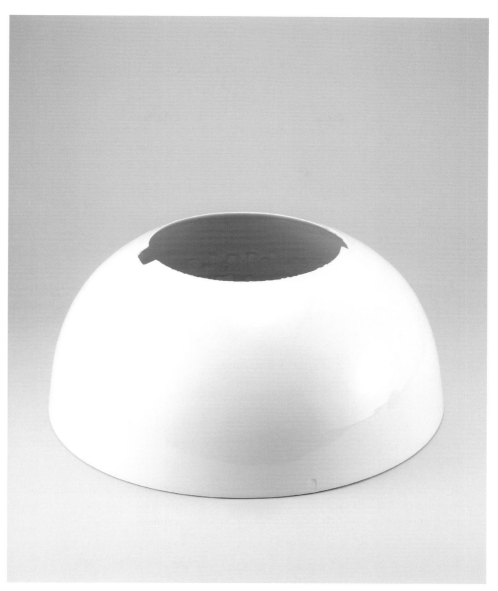

푸른달 34×34×15.4cm 백자 2015

タルハアリ（月壺）の現代的な変容を通じた入古出新の全貌

ユン テソク | 美術士(文化學博士), 文化財専門委員

タルハアリ（月壺）は韓民族の精神的な特性を最もよく反映した造形として大衆的な関心の対象となって久しい。陶芸家なら一度は作陶するだろうし、何人かの画家はこれを素材にしていろいろな造形的体系を構築している。それ以外にもデザインをはじめとする他の視覚芸術ジャンルの作家たちがタルハアリを通じて話法の多様化を試み、文学界でも早くから彼らだけの疎通体系である言語の組み合わせを通じて変容を試みてきた。さらには作曲や公演をする人間までいるのだから、その大衆的な人気のほどが分かるというものだ。

このように大衆的なモチーフであるタルハアリは多元的な解釈手段があるとはいえ、究極的には温和な寂寥に包まれており、多様な再解釈と変容が可能だとはいえ、卓越した能力が無ければ副作用や後遺症が表れてしまうものだ。しかしユン・チュドン（尹柱東）のタルハアリはそれに該当せず非常に新鮮だ。

尹柱東のタルハアリは豊満だったり、おおらかな既存のイメージとはかけ離れている。昔からタルハアリの胎土として広く使われている楊口の白土に比べて冷徹なほどに硬質の白磁胎土を使っており、白い白磁の大皿に象嵌でアウトラインを描いた尹柱東のタルハアリは大皿の平面に薄い浮彫陽刻でうっすらと現れている。尹柱東はこの器をタルクルッ（月器）と呼んでいる。

楊口白土はタルハアリが主に作られていた17世紀後半から18世紀にかけて愛用されていた瓷土だ。焼成すると薄いアンズ色に変化し、器質は青華白磁よりも多少荒くなるのが特徴だ。そして登り窯と窯の内部の微細な温度の差により生じる予測不可能な窯変と、素朴な蹴りろくろがその美学的な特徴を完結させている。

水分を含んだ土成なので焼成後、軟質の器壁は温かな温気が伝わりやすく、瓷土特有の荒い粒子により気泡跡が生じることもある。そのため生活容器として長期間醬油のような有色の液体を貯蔵した場合、気泡の隙から有色の液体が染み出て部分部分、非定型の円模様が見えたりするが、それらが互いに出会い作り出すのは浮石寺の安養楼から見下ろす、沈む間際の夕陽が小白山脈

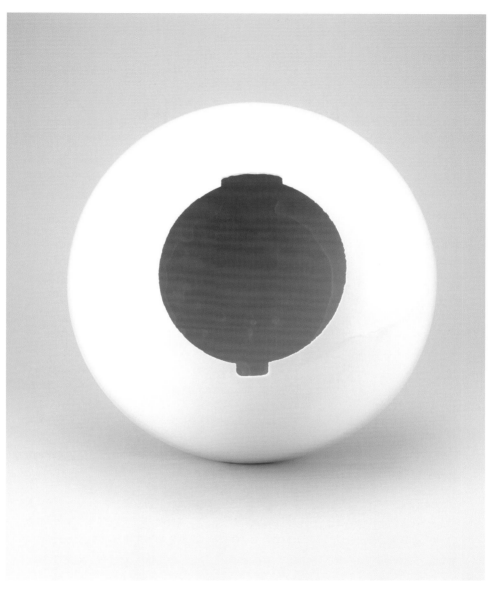

푸른달 34×34×15.4cm 백자 2015

に作り出した逆光のシルエットのように、もう一つの無作為な自然美の演出となる。無計画な計画、非定常性、無関心、人間臭さ、自然への順応、素朴、自然など、コ・ユソプ(高裕燮)先生が規定した韓国美術の概念とピッタリ一致するものであり、感嘆を禁じえない。

しかし尹柱東はタルハアリではない、タルクルッを通じて秋史が言った入古出新(古きものから入り、新しきものとなる)を実現しようと多様な実験を行ってきた。今回の作品を見ていると『これまであった美、そしてこれからの美を考える』という彼の作業日誌にたびたび登場してくる文句が思い浮かぶ。冷たく作為的でさえある有白色の白磁の皿は焼成後に生じるであろう自然の意図、つまり偶然の味を期待し難いガス窯を使っているためより堅固で冷静だ。象嵌や凹凸方式の精巧なシルエットで表現されたタルハアリは既存の白磁大壺の空間性を確保するために、絵画におけるキャンバスの役割を冷たい白磁の皿がつとめている。チェ・スンウ(崔淳雨)先生の強調した「無心で、愚鈍な、丸い味」とは違う、極端なエゴイズムが感じられる点だ。

凹凸のシルエットで出来上がったタルハアリは一定の間隔の厚さと高さを維持しており、いったい誰が愚鈍なタルハアリなどと言ったのかと主張するかのように、非常に鋭利。時には凹凸の上にコバルトを彩色しタルハアリの明瞭性を過度に強調しているが、青色顔料特有の材質感から生まれた濃淡の差がその緊張感を弛緩させている。

『ハアリを作ることにした。重そうなので紙に描いた。

　　どっちみち形態だけ使うのだし

　　でも心残りだ

　　抱きしめたい時に抱きしめられない、その哀しさ、恋しさを…

　　皿にでも描こう

　　窓の外に体を乗り出し月を探す

　　心残りのままクルッを一つ壁にかける。タルクルッだ。

　　月は重力的ではない……．月がでてた』(作業日誌から)

尹柱東の月は壁にかけて夜を演出したり、床に置かれた白磁の皿の中に盛られて、月のいなくなっ

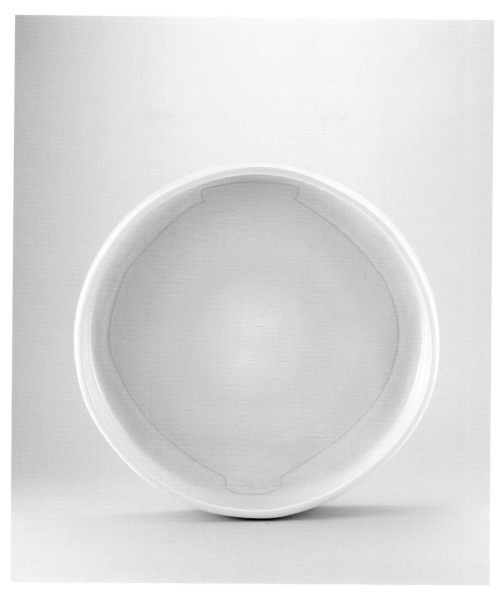

달못 012 35.6×35.6×7cm 백자 2014

た皿の外の世界を昼にしたりする。水平に置かれた器に水を入れれば空に浮いた十五夜が投影し
た湖のように周辺の空間からは冷たい冷気さえ感じられる。タルハアリをシルエットだけ生かして城のよ
うに凹凸化させた皿に、さらに水をいっぱいにためれば月は万物蘇生の源泉である水（生命）の安息
処となり大きな包容性を象徴する。つまり尹柱東の月は重力に逆らい、あるいは逆らうことなく出来上
がった人為的なものの中でも最も自然なものなのかもしれない。それはろくろを『重力の世界から何か
を引き出し生み出すもの。骨のない肉で…』と意味付与した彼の概念と一つになる地点に彼のタル
クルッが置かれているということだ。

朝鮮のタルハアリが暮らしの中で民間信仰的な価値を部分的ではあるが付与されていたとすれば、
尹柱東のタルクルッは月が自ら美的な異質化を通じて多元化した象徴体系に移入したものだ。

　　　　　『器ではないクルッ

　　　　　　器にならないクルッ

　　　　　　そして器にならないだろうクルッ（作業日誌から）』

彼は長い間、タルハアリより200〜300年ほど遡った15世紀の印花文粉青に傾倒していた。その繊細
で多数の点の離合集散は終局には単一の象徴言語を構築しようとしたものだった。

今回の個展でも数点の作品を通じて蓄積された彼のこれまでの製作過程を理解することができた。
『私はどんどん酸化していくのに、陶磁器は還元していく。岩が小石になり、小石が土になり、再びそ
の土が集まり石を作り、その石が宝石となる-陶磁器（作業日誌から）』

尹柱東の作業日誌にあるように、印花文の点（点：離れる）とタルクルッの糾合（集まる）には彼の言
う酸化と還元の反復、すなわち、土の輪廻の概念が投影されている。印花文の点たちが天の星だ
ったなら、尹柱東は月を通じてもう一つ別の実験で宇宙を遊泳しているのだ。とにかく尹柱東のタルク
ルッは成功した実験の結晶体であると同時に、もっと他の可能性をも示しており彼の第1次の現代的
な変容は楽観的だと言える。

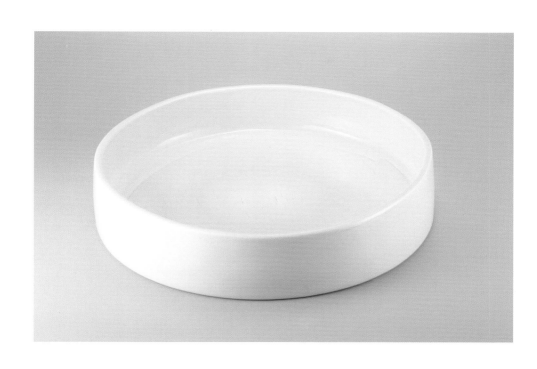

달못 012 35.6×35.6×7cm 백자 2014

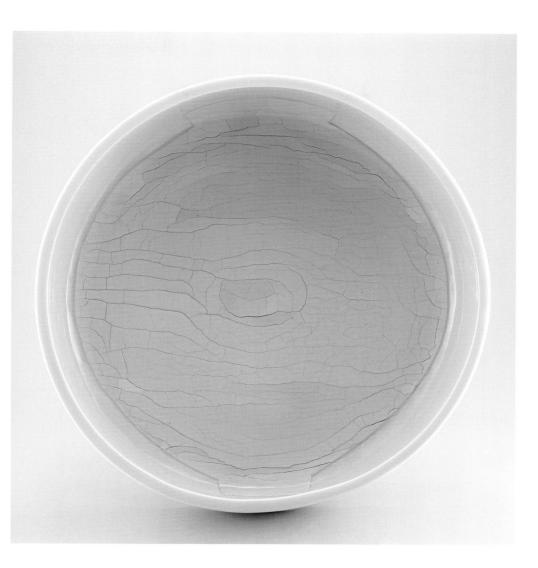

달못 003 32.3×32.3×10.9cm 백자 2014 (◁부분)

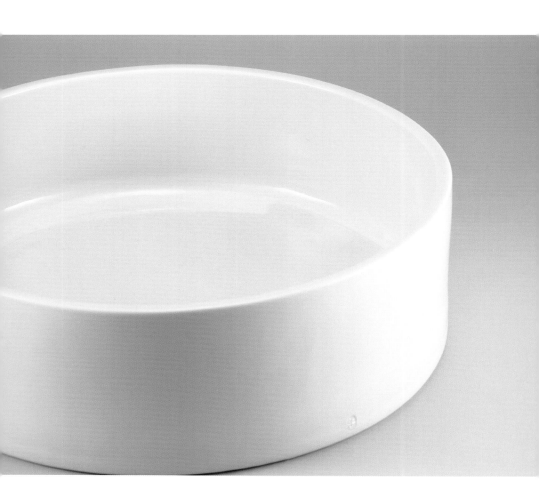

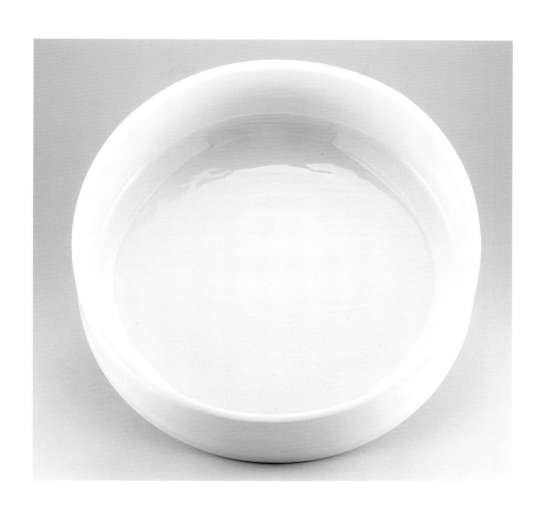

달못 006 33×33×10.6cm 백자 2014 (◁부분)

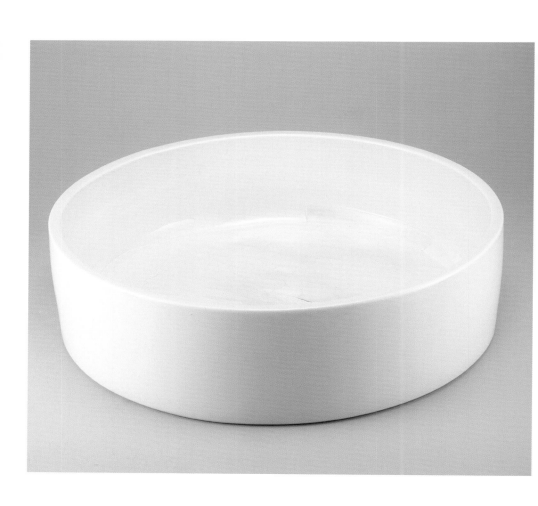

달못 011 38.4×38.7×10.7cm 백자 2014

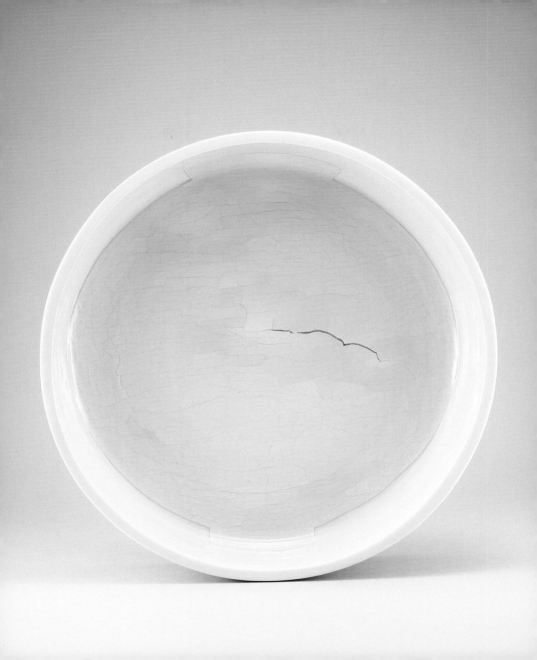

달못 013 31.5×31.6×7.4cm 백자 2015

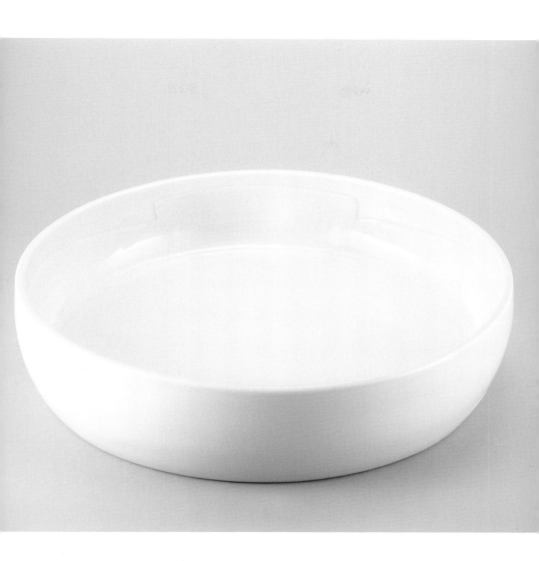

달못 013 31.5×31.6×7.4cm 백자 2015

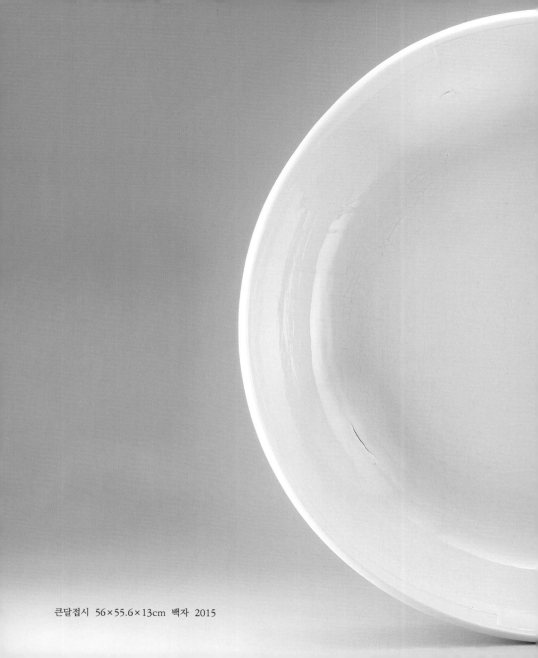

큰달접시 56×55.6×13cm 백자 2015

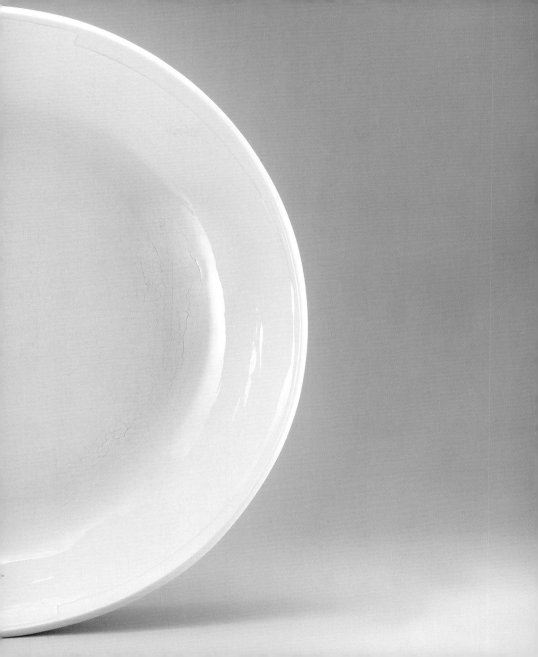

2012 전시 전경

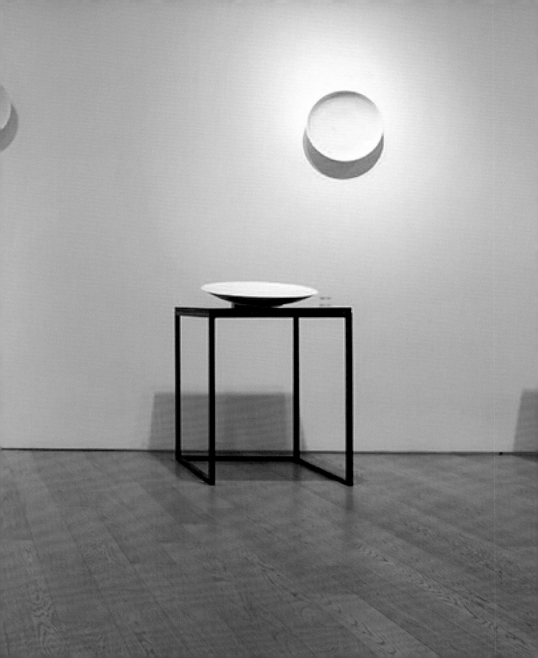

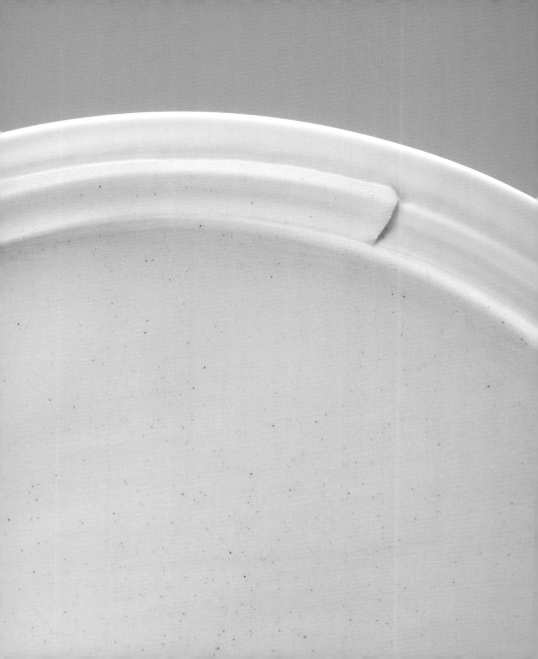

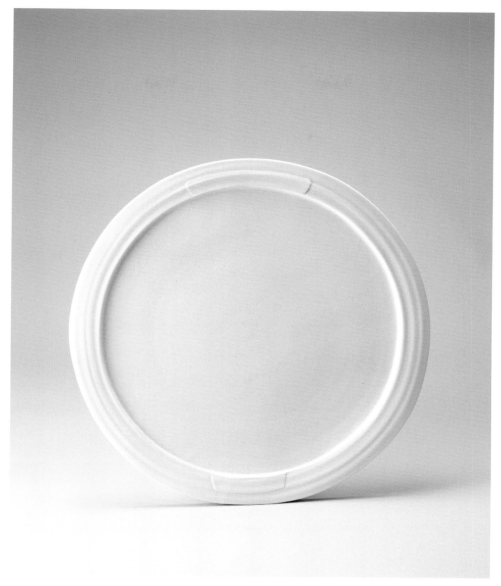

평달 접시 001 34.5×34.5×1cm 백자 2014 (◁부분)

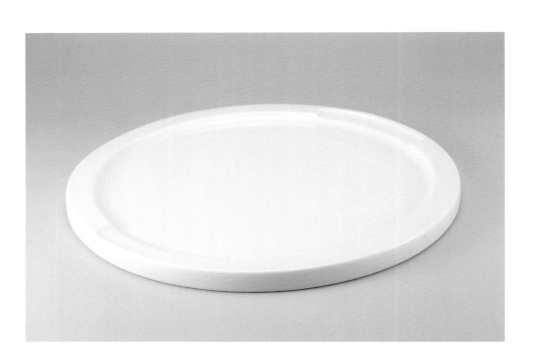

평달접시 002 33.8×33.8×1.9cm 백자 2015

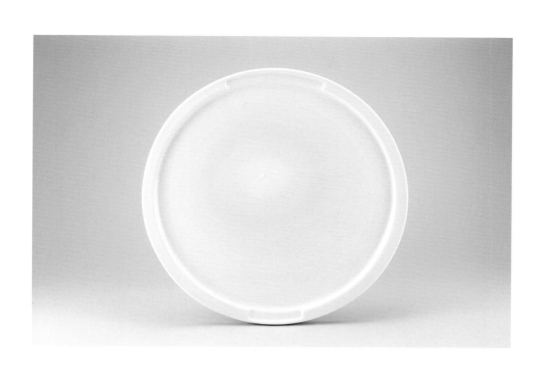

평달접시 002 33.8×33.8×1.9cm 백자 2015

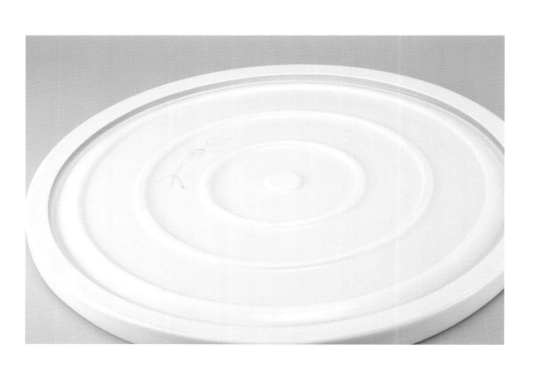

평달접시 003 35.1×35.1×1.9cm 백자 2015 (부분)

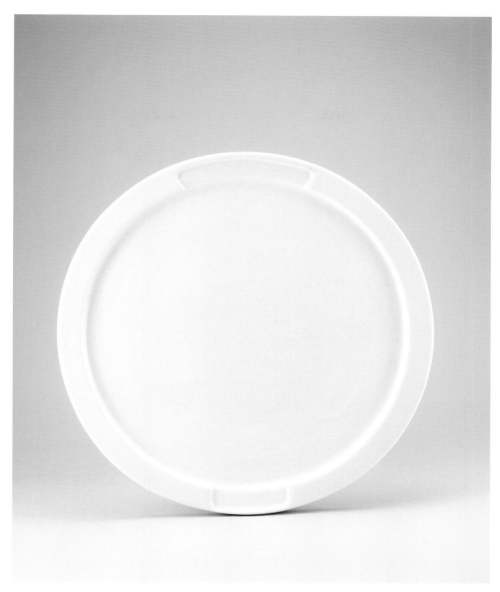

평달접시 003 35.1×35.1×1.9cm 백자 2015

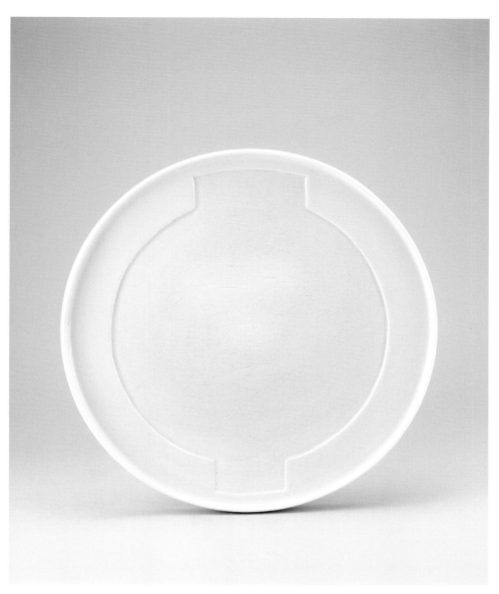

평달접시 005 32.5×32.5×2.6cm 백자 2015

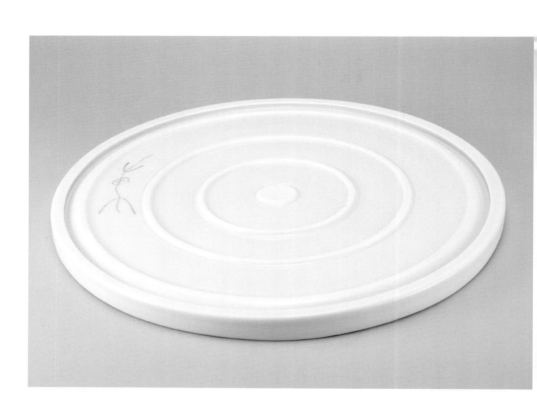

평달접시 005 32.5×32.5×2.6cm 백자 2015

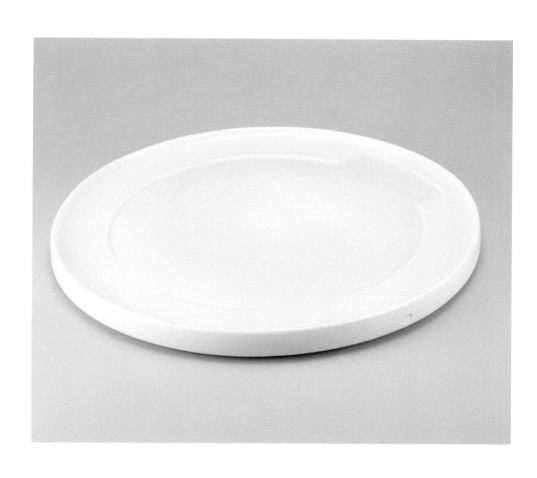

평달접시 005 32.5×32.5×2.6cm 백자 2015

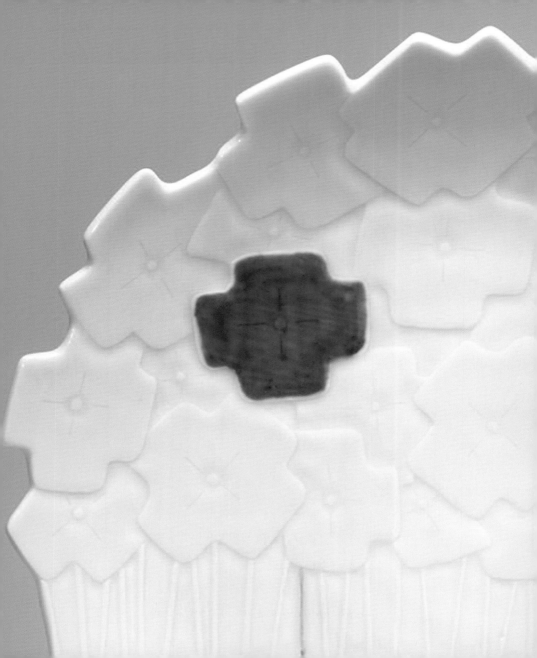

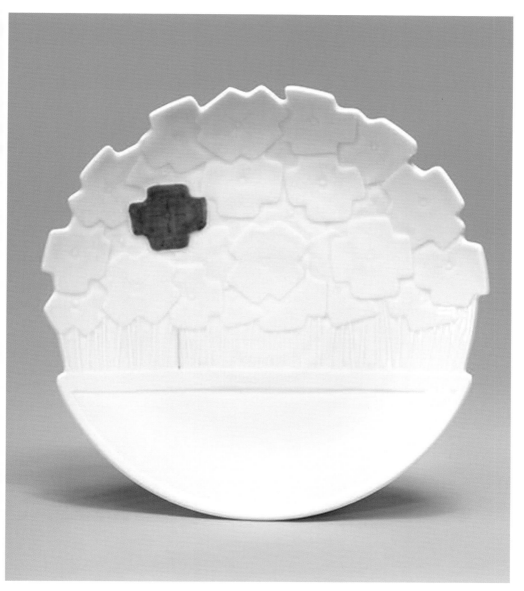

진사꽃 접시 36×35.5×4.8cm 백자, 진사 2012 (◁부분)

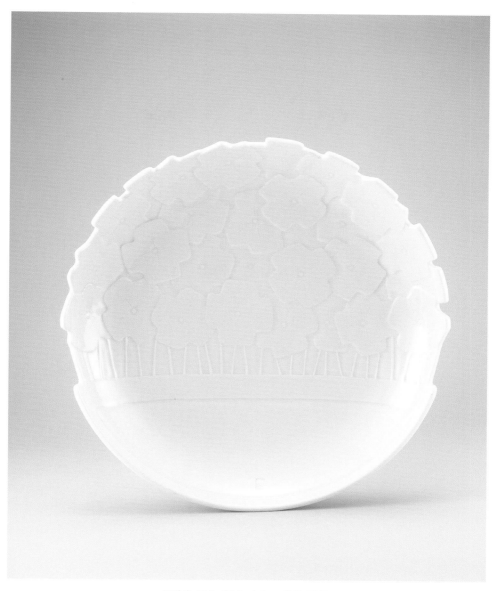

꽃접시 35.8×35.2×4.6cm 백자 2012

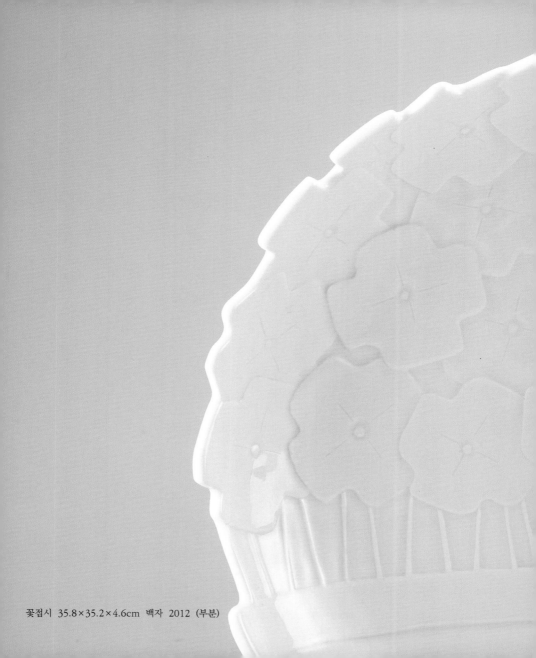

꽃접시 35.8×35.2×4.6cm 백자 2012 (부분)

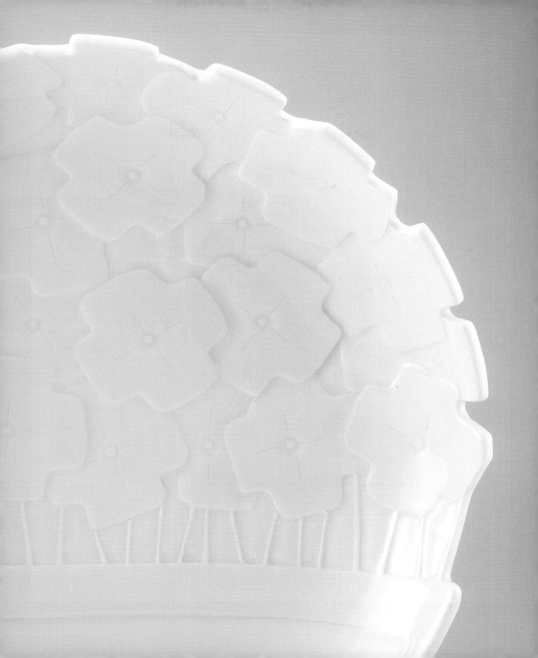

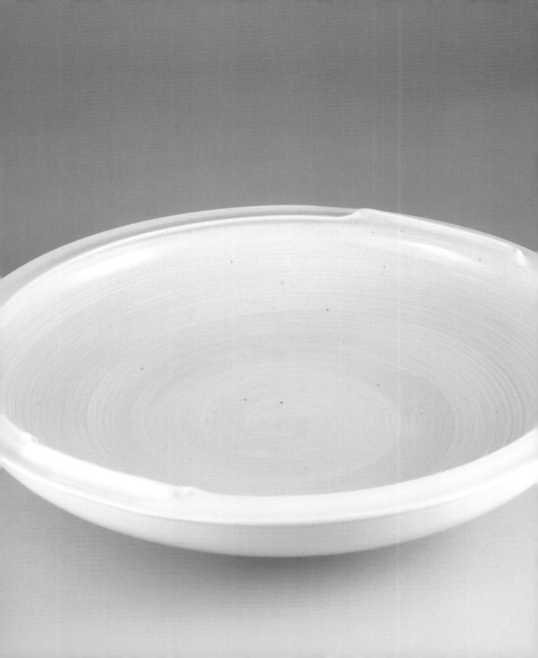

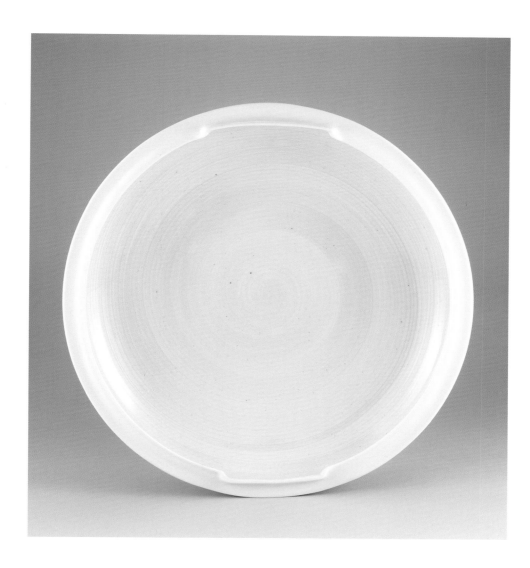

귀달 접시 001 38.5×39×8cm 백자 2012 (◁부분)

2012 전시 전경

달(항아리)접시

달항아리의 아름다운 입체적 조형을 커다란 백자 접시에 상감기법을
사용하여 평면화 하는 작업을 새로이 시도하였다. 우리의 옛 백자
달항아리의 아름다움과 현대 백자의 아름다움을 한 작품에서 동시에 느낄
수 있는 것이 그의 이번 작업의 큰 특징이다. 특히 이번 작업은 우리의 옛
달항아리의 주 원료인 양구 백토를 사용하였고, 접시에 대한 우리의 기본
시각을 깨고 접시로도 사용하면서 동시에 벽에 걸어 장식의 역할까지 할 수
있도록 디자인 되었다.

그는 처음 도자기에 입문한 이후, 옛 도요지와 박물관들을 찾으며 우리나라
도자기의 아름다움을 익혀 나갔다. 도요지에서 주운 파편들과 박물관에
있는 우리의 아름다운 청자, 백자, 분청 도자기들이 늘 그의 스승이 되었고
지금까지도 그것을 보며 계속 연구하고 실험하며 작품을 해 오고 있다.

이렇게 옛것을 연구하고 재현하며 동시에 현대적으로 재해석하는 작업을
해 온 그의 작업의 결실들을 드디어 8년 만에 "달(항아리)접시"라는 주제로
이번 전시를 통해 발표하게 되었다. 이 작품들은 전통의 방식과 기법으로
21세기의 평면적 달항아리를 실현하였다. 그의 작업 전체에 흐르고 있는
"입고출신"의 정신은 앞으로 21세기 한국현대미술의 방향에 있어서 빼
놓아서는 안 될 하나의 중요한 정신적 배경을 이룬다고 믿는다.

조미연 | 조각가

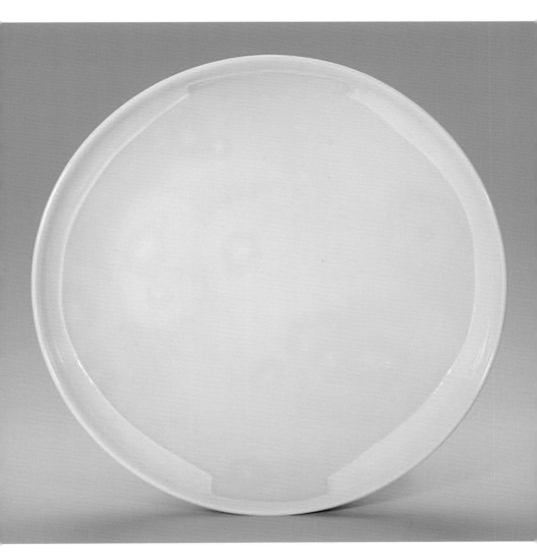

달 접시 002 35×35×4.3cm 백자 2012

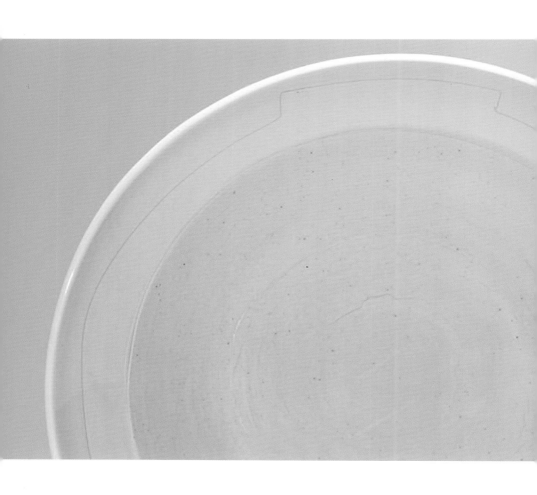

그린 달접시 43.5×43.5×8.9cm 백자 2012 (부분)

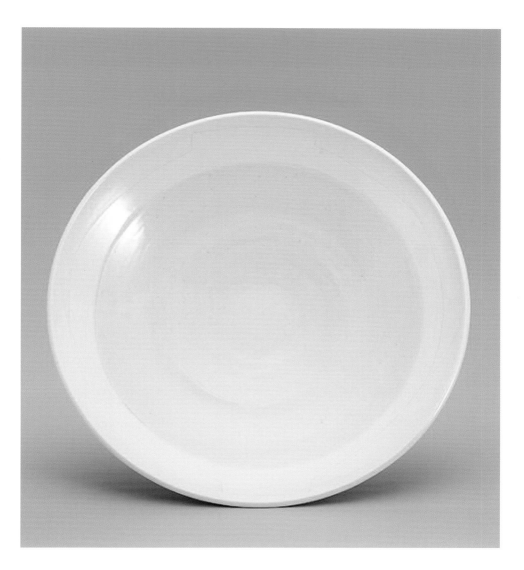

그린 달접시 43.5×43.5×8.9cm 백자 2012

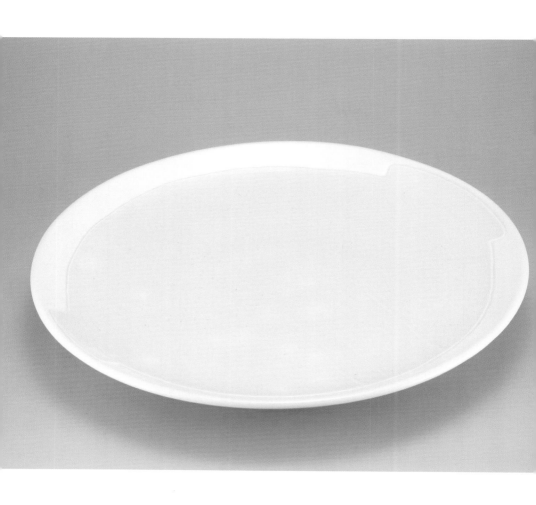

달접시 021 33×33×4.6cm 백자 2014

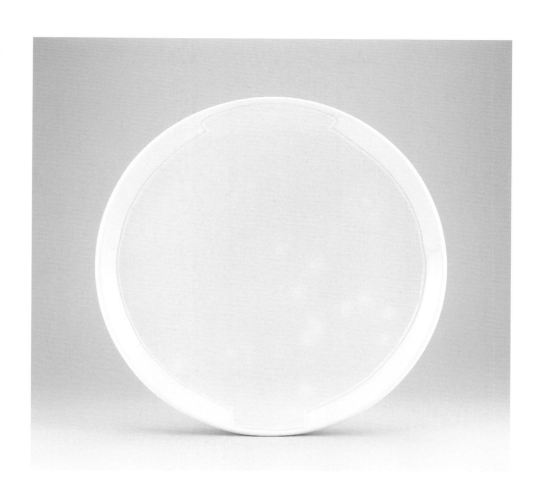

달접시 021 33×33×4.6cm 백자 2014

달 접시 001 42.6×42.8×11.5cm 백자 2012

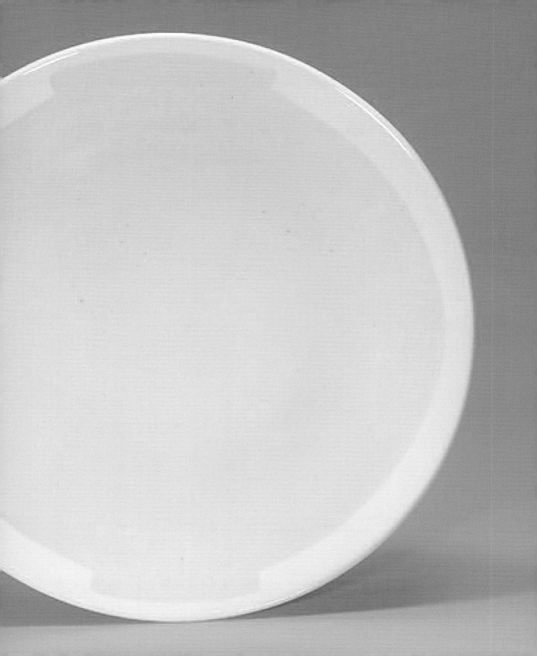

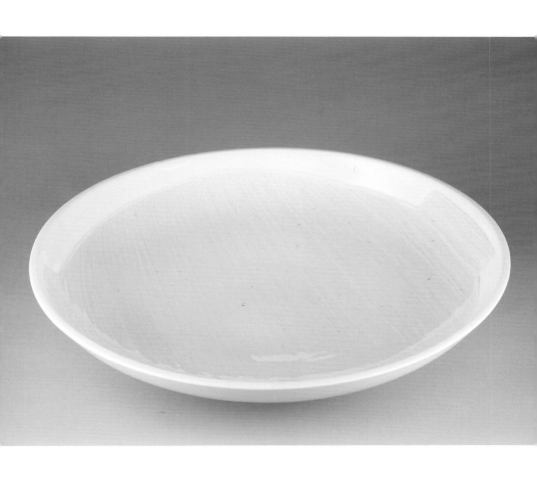

귀얄 달접시 005 35.8×35.8×6.9cm 백자 2012

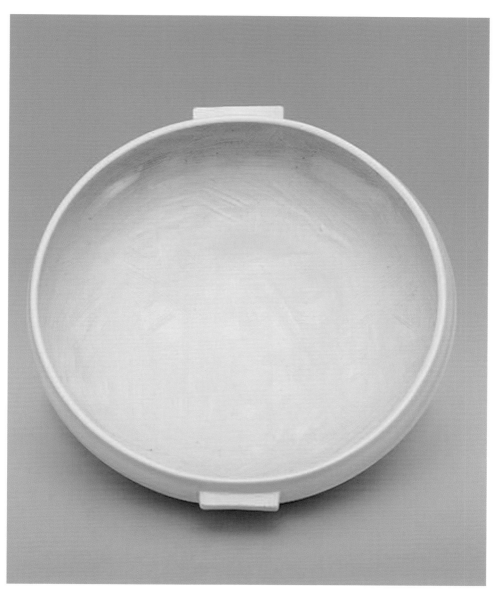

귀달 접시 005 34.7×33×8.3cm 백자 2012

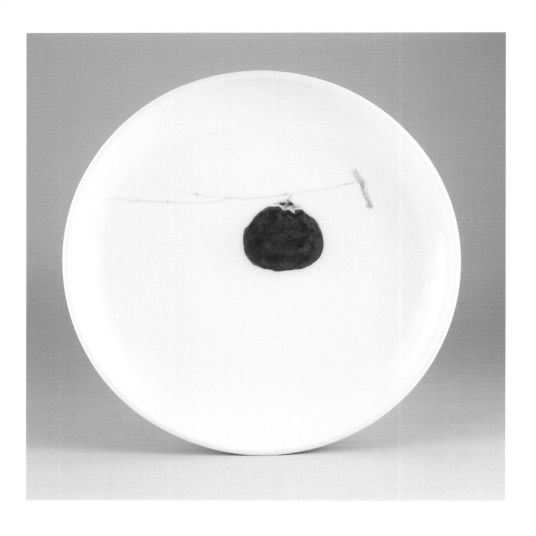

감 접시 24.4×24.4×3.7cm 백자, 진사 2011

패랭이 1 34.4×34.4×6.5cm 백자, 진사, 청화 2012

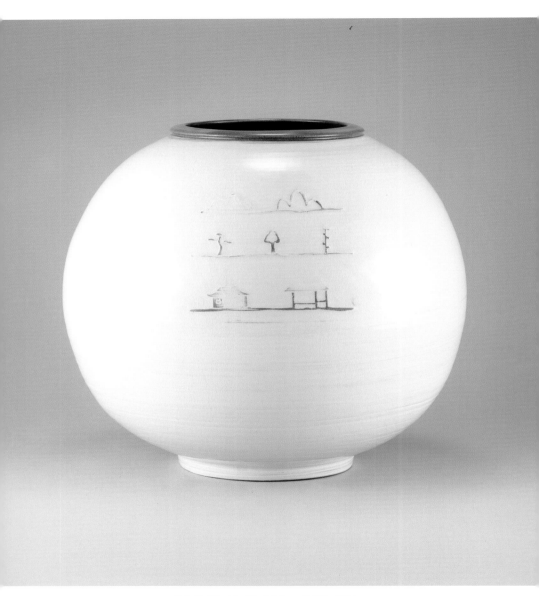

산수 항아리 30×30×26.2cm 분청토 2004

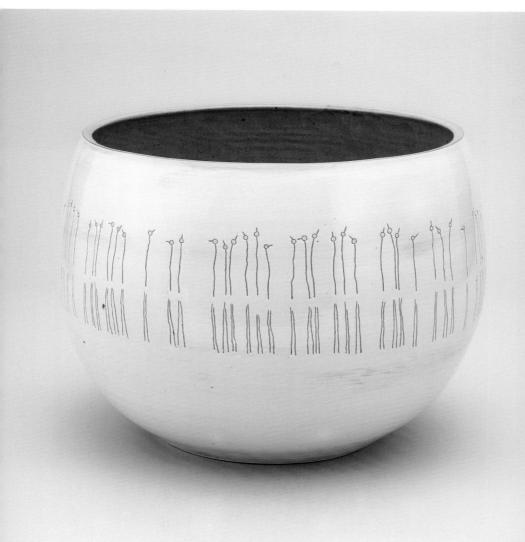

여든여덟 마리의 학 34×34×25.5cm 분청토 2004

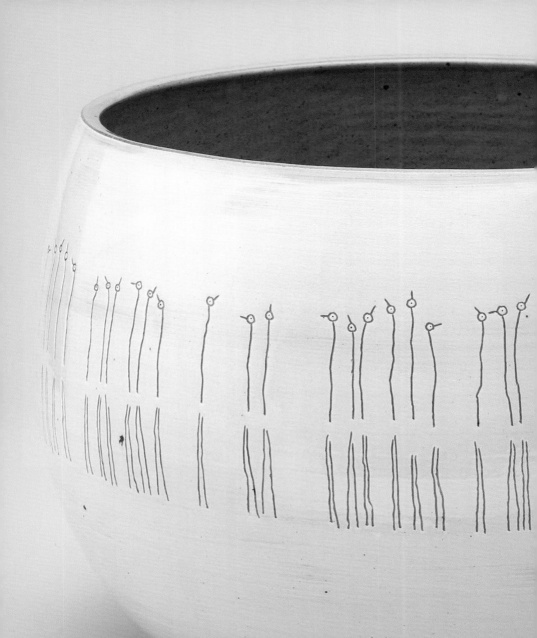

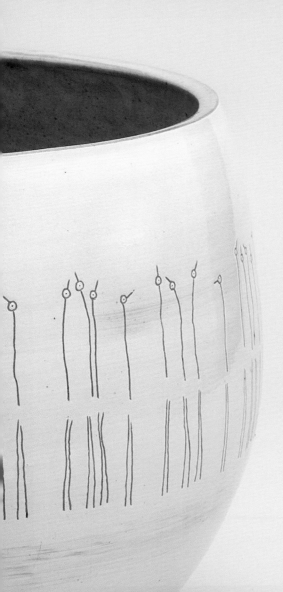

여든여덟 마리의 학 34×34×25.5cm 분청토 2004 (부분)

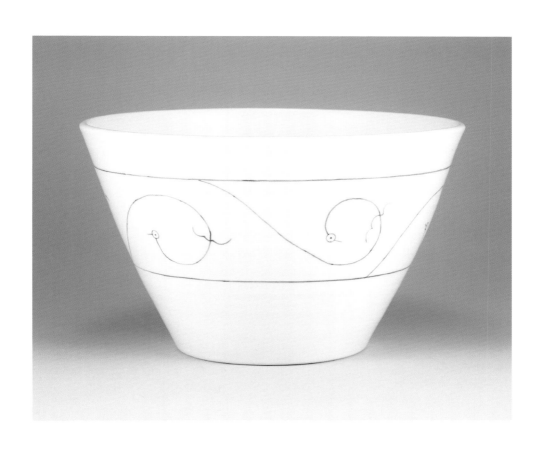

학 당초문 발 28.7×28.7×17.7cm 백자 2004

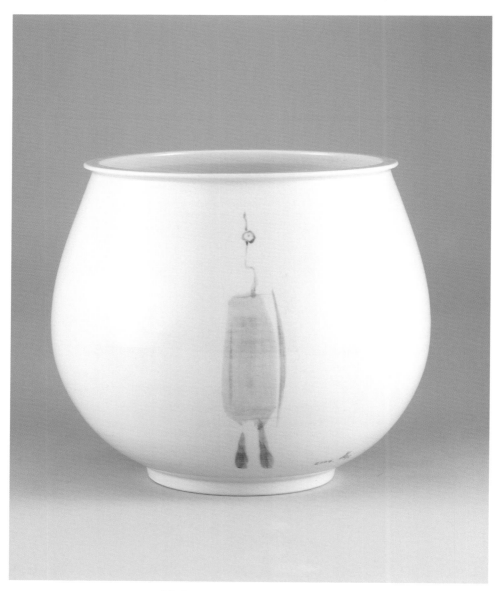

떡매 병 22×22×19cm 백자 2004 (▷부분)

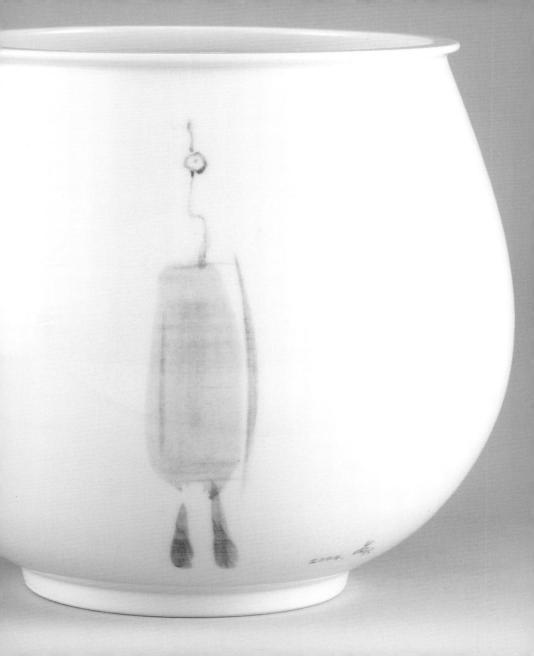

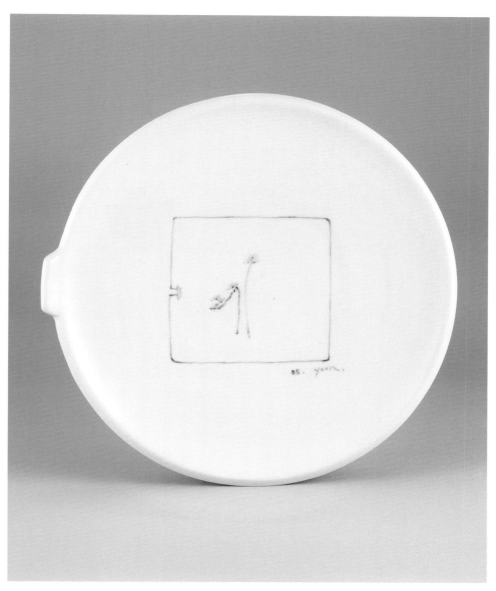

소나무 귀접시 20.5×20×2.8cm 백자, 청화 2005

84

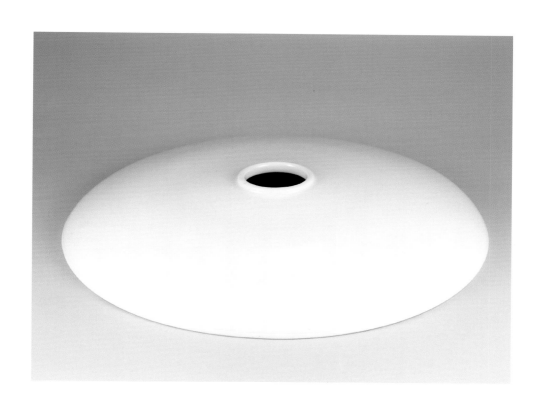

밑 넓은 병 38.5×38.5×7cm 백자 2004

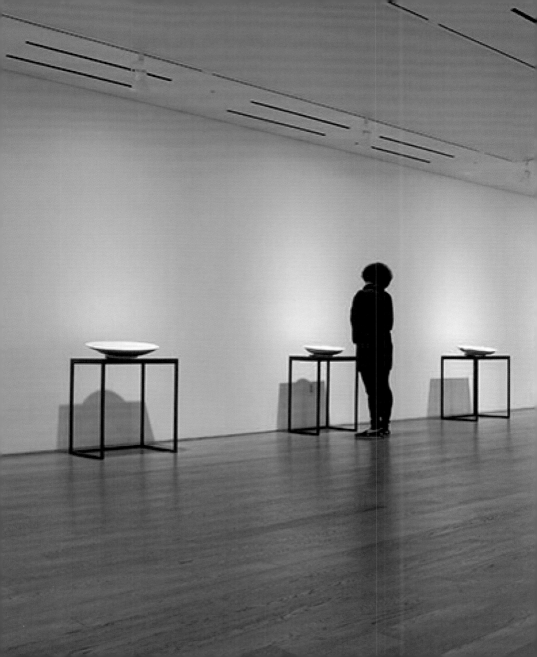

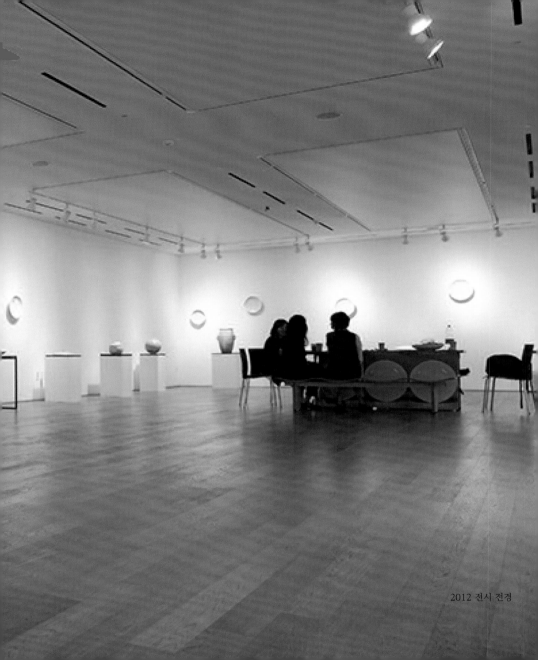

2012 전시 전경

인화 印花

꽃무늬 도장을 아직 채 마르지 않은 도자기 표면에 찍는다는
말이다. 찍어 생긴 홈에 백토를 채워 깎아내면 하얀
무늬와 문양들이 드러난다. 인화문 작업은 무른 흙 표면에
시문하기에, 숙련된 사람이 오랜 시간 공을 들여야 하는
어려운 작업이다.
작은 도장으로 점이나 꽃 등을 시문하며 오래 작업하다 보면
어렵고 힘들고 무의미하게 느껴질 때가 많다. 장인적 미의식의
성의만 있는 노동인 것처럼 생각된다. 오늘도 왜 하는지
모르기 때문에 또 한다. 무의미가 유의미가 된다.
천의무봉이라 했다. 이음새 없이 찍다 보면 모시나 베를 짜는
것 같다. 그렇게 옷을 입혀 놓은 도자기를 볼 때 맨몸보다
부끄럽지 않아 좋다.

작가노트 中 – 「인화문」

인화 印花

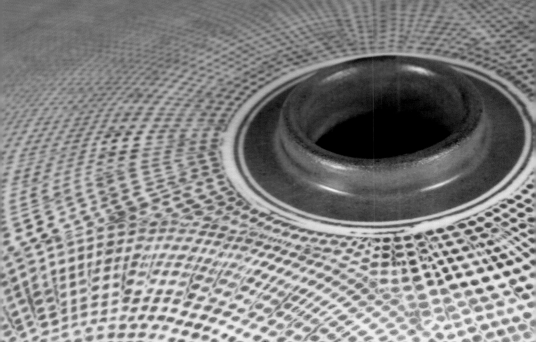

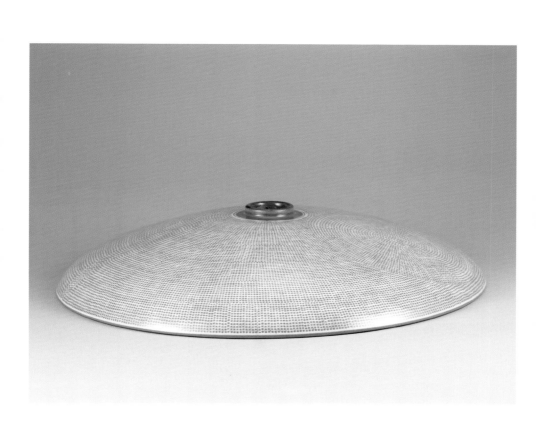

밑 넓은 인화문병 35.5×35.5×8cm 분청혼합토 2004 (◁부분)

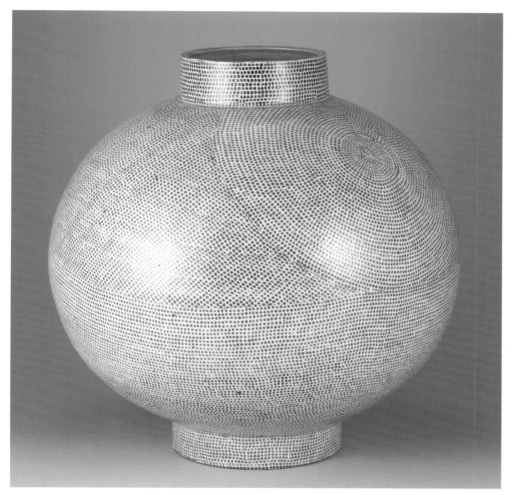

풍경 인화문 항아리 32×32×31cm 분청혼합토 2001

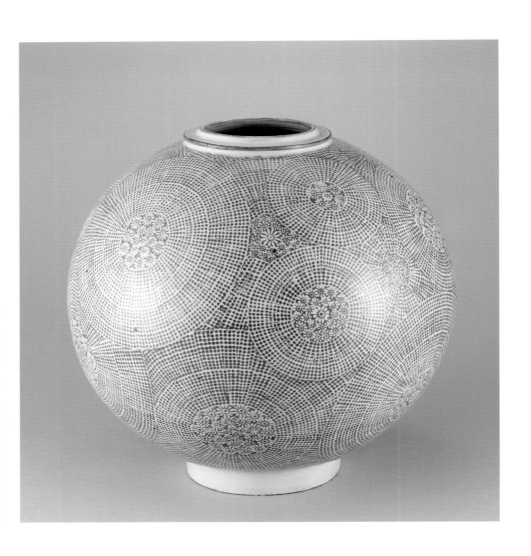

원 인화문 항아리 30.5×30.5×28.5cm 분청혼합토 2001

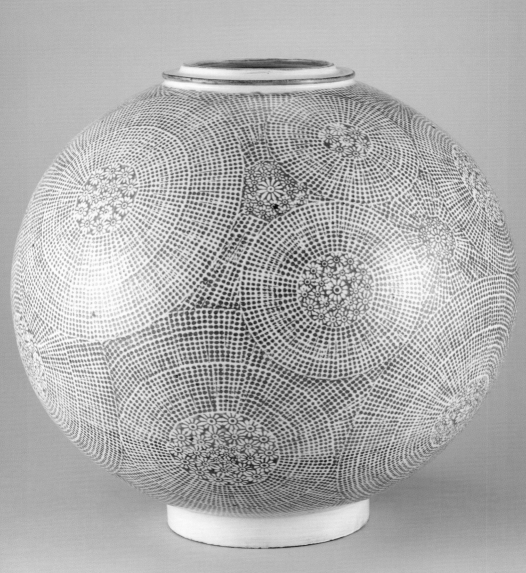

원 인화문 항아리 30.5×30.5×28.5cm 분청혼합토 2001

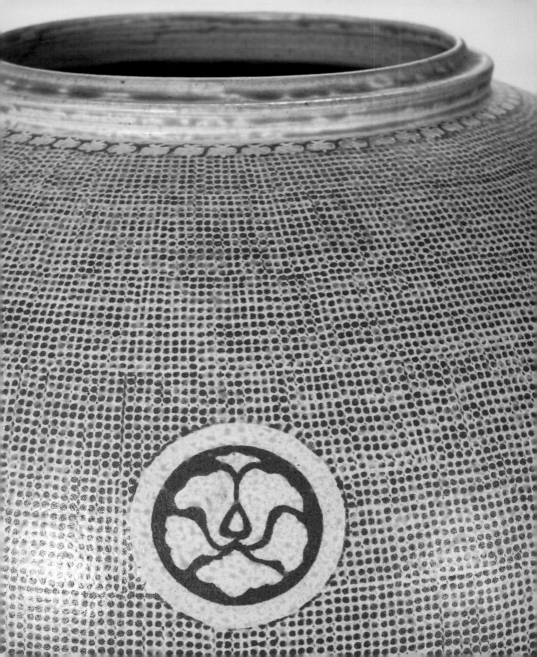

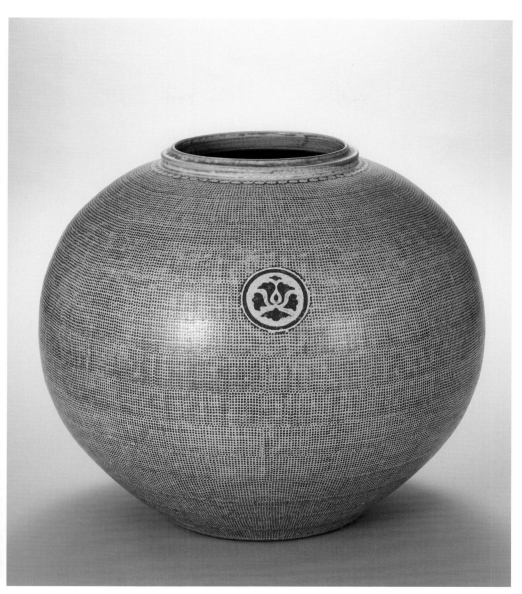

목단문 항아리 34.5×34.5×30.5cm 혼합토 1997 (◁부분)

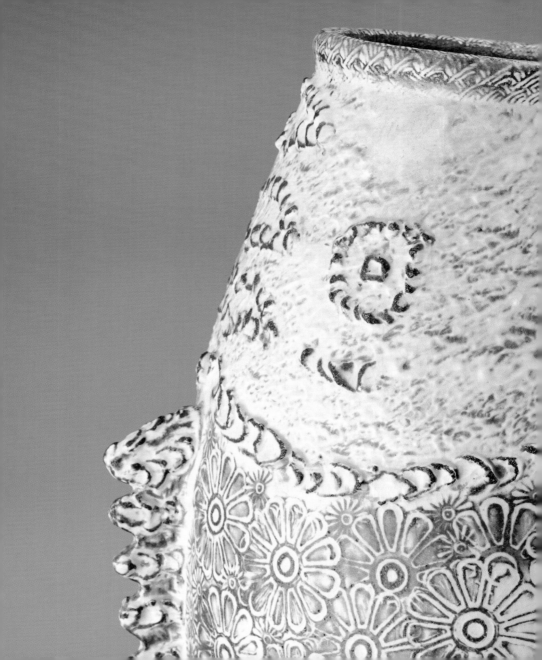

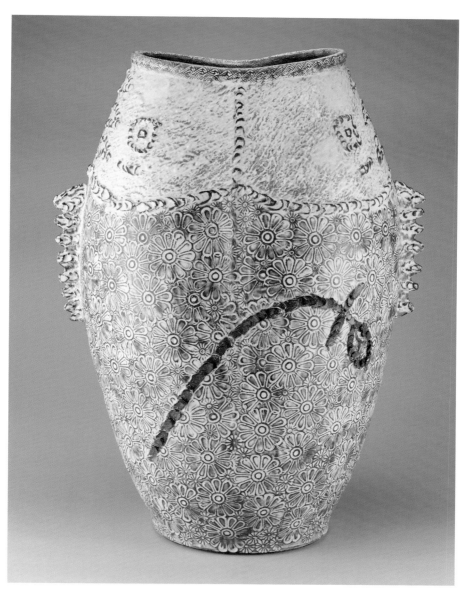

풍어 1 39.5×28.5×51cm 혼합토 1997 (◁부분)

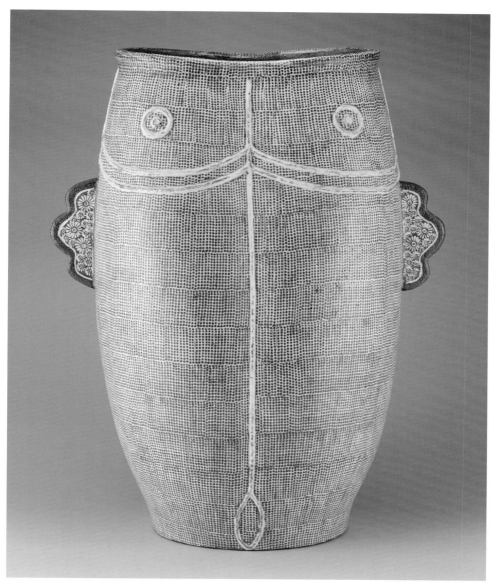

풍어 2 38×27×54cm 혼합토 1997

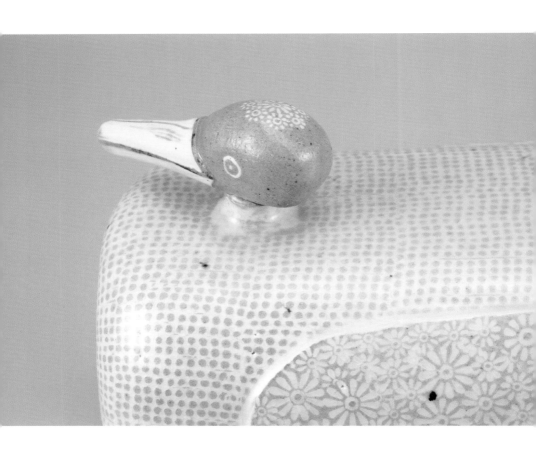

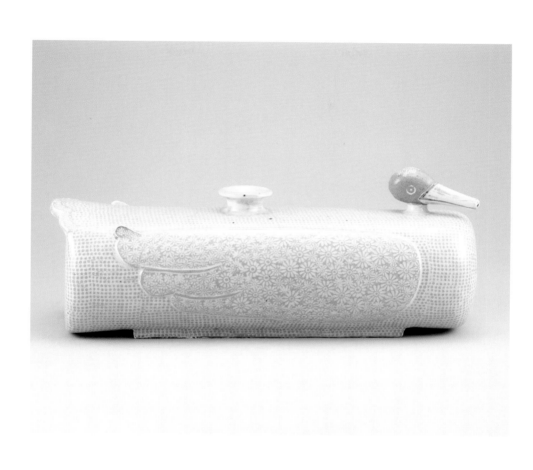

오리형 병 33.5×13×12cm 분청토 2000 (◁부분)

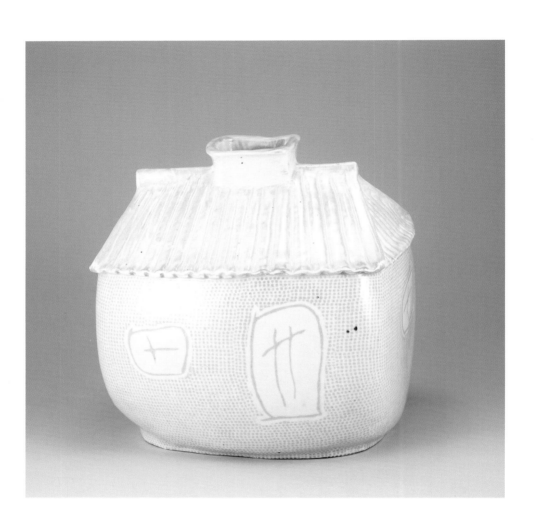

집모양 병 24.5×21.5×24cm 분청토 2000

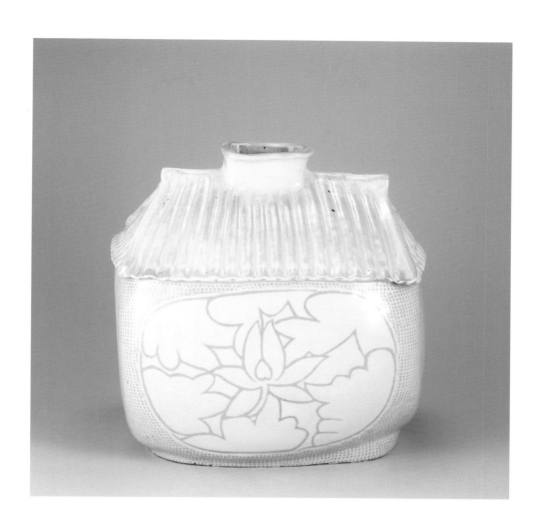

집모양 병 24.5×21.5×24cm 분청토 2000

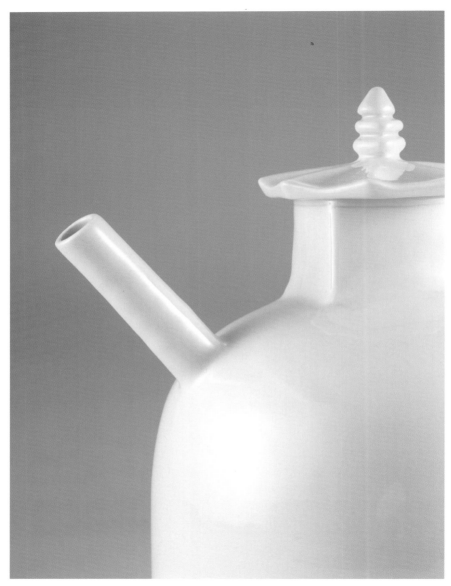

집모양 주전자 16×12.5×16.5cm 백자 2000

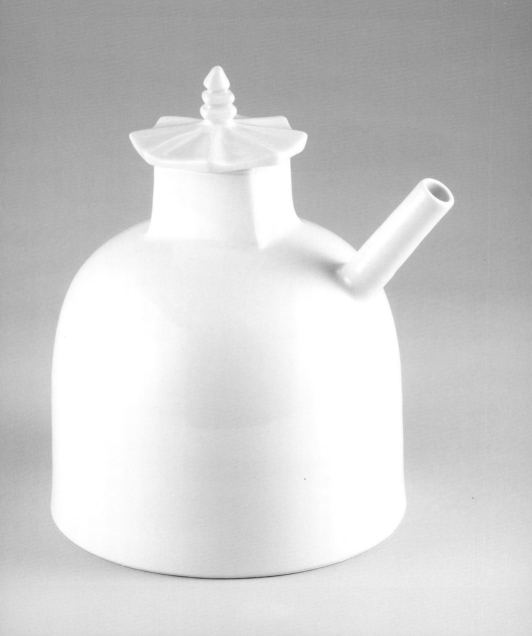

집모양 주전자 16×12.5×16.5cm 백자 2000 (부분)

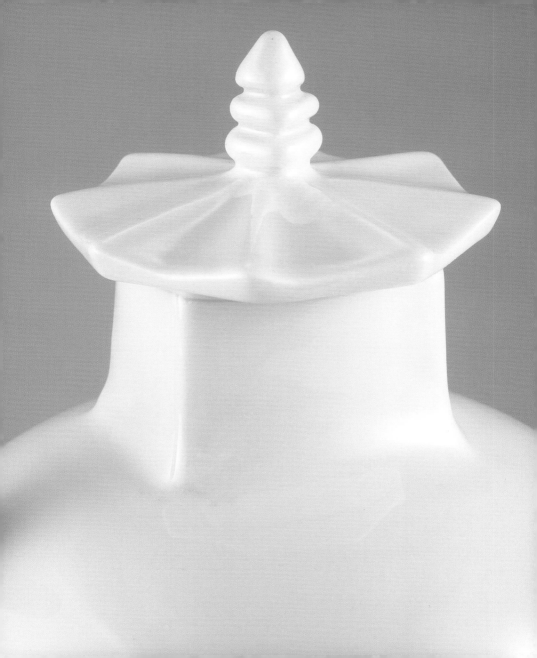

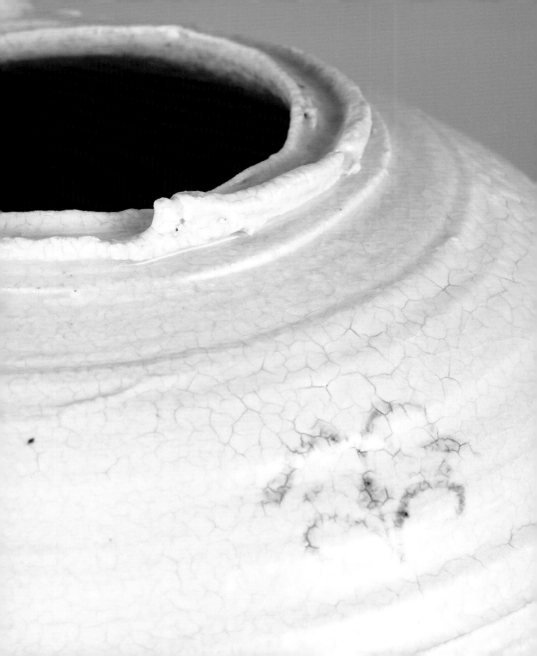

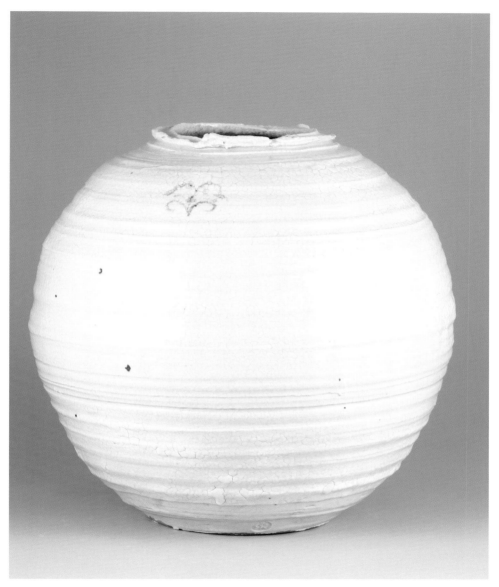

덤벙 초문 항아리 25×25×24cm 혼합토 2001 (◁부분)

도자탑

가마재임을 할 때 한 칸씩 한 칸씩 쌓아 올리며
얼마나 기도와 같은 몸과 마음을 했나.
가마재임은 탑 쌓기가 된다.

흙의 다비식을 준비하고
가마 주위를 돌며 불을 땐다.
도자기는 지(地)구의 사리인 것이다.
그렇게 성스럽고 은은하다.

쉼 없이 흙을 잡고 물레질하며 보듬어 온 시간의 결정이 사리되어
탑을 쌓고 넣어 보니
높고 뾰족하나 마음과 눈에 모나지 않아
고개 들어 볼만 하다.

절 탑에는 부처의 진신사리가 봉안되어 있고,
내 탑에는 지구의 사리인 도자기가 있다.

 2004. 전시전경 中 –「도자탑에 대하여…」

2004 전시 전경

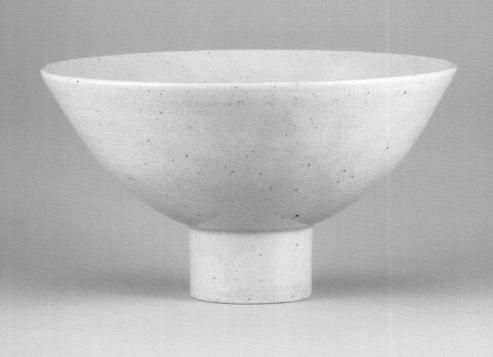

굽 높은 완 17.2×17.2×10cm 백자 1999

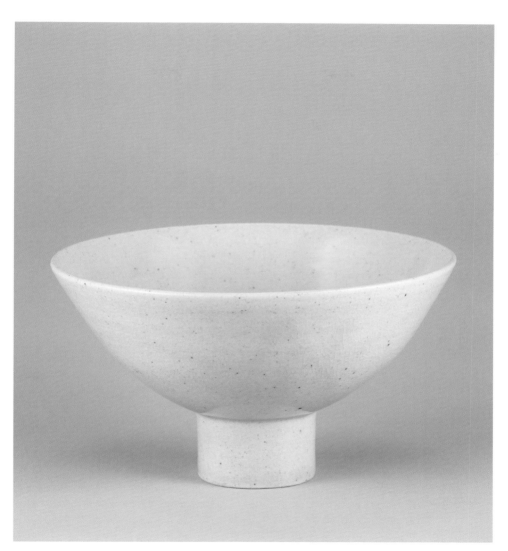

굽 높은 완 17.2×17.2×10cm 백자 1999

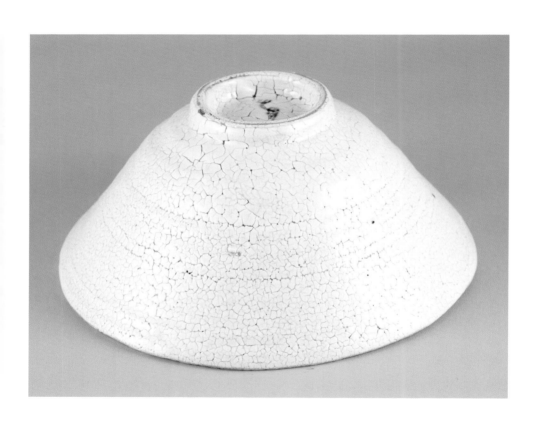

덤벙 사발 16×15.8×7.9cm 분청,화장토 2000

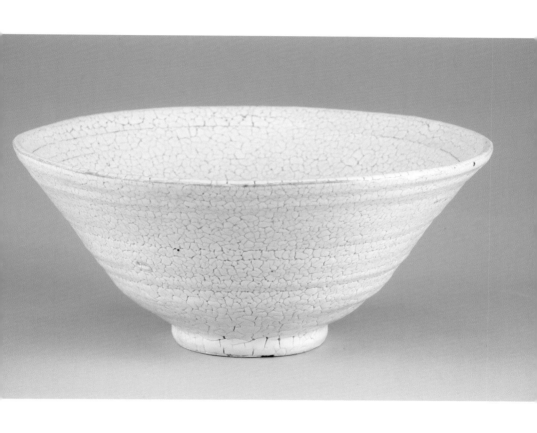

덤벙 사발 16×15.8×7.9cm 분청,화장토 2000

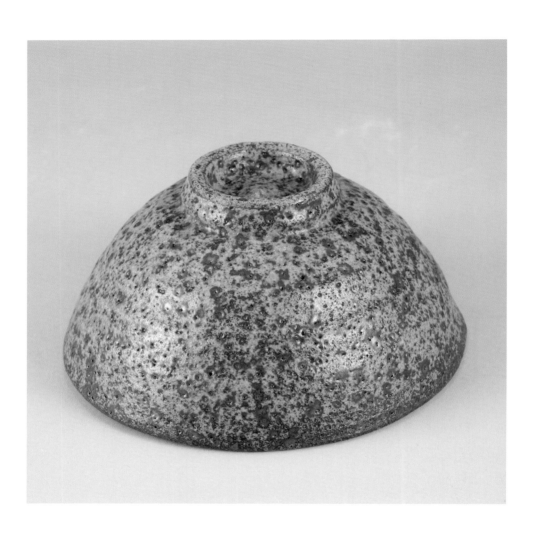

칠점 사발 13.5×13.5×6.4cm 혼합토 2001

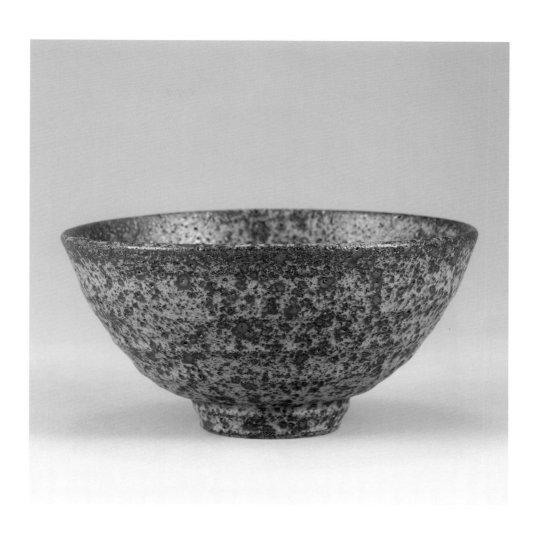

칠점 사발 13.5×13.5×6.4cm 혼합토 2001

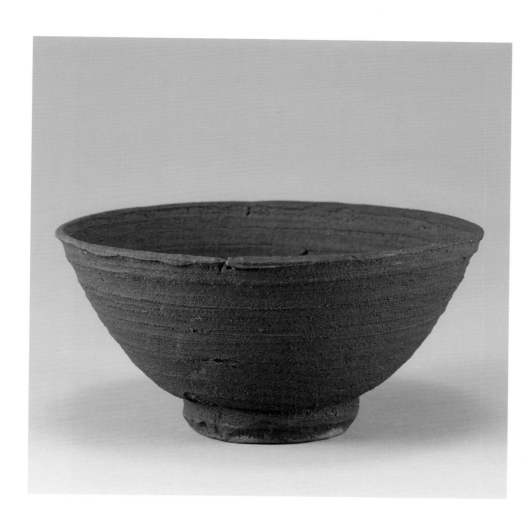

완 14.2×14.2×7.2cm 혼합토 1997 (◁부분)

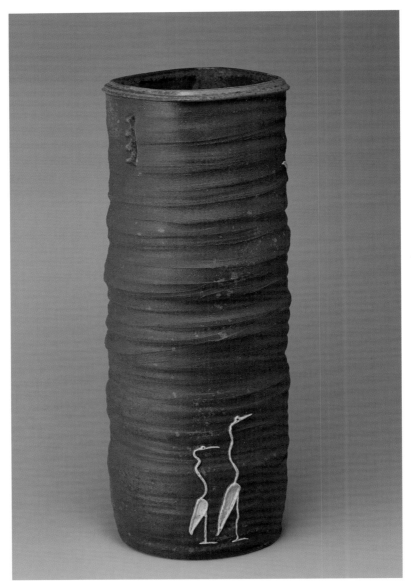

학 달보기 17.5×16×42.5cm 분청 2000

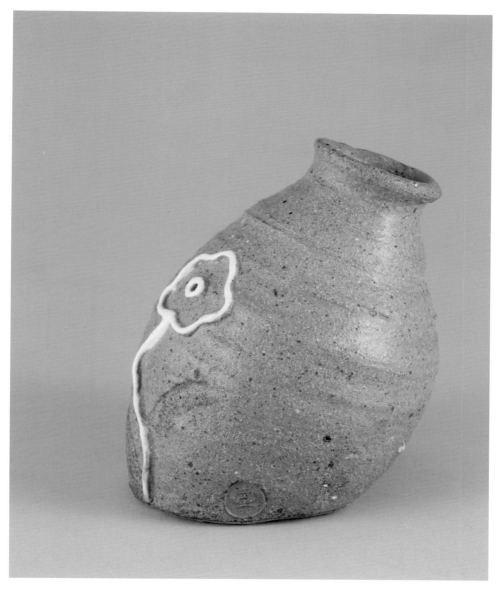

기운 꽃병 8.3× 6.2×15.3cm 혼합토 1997

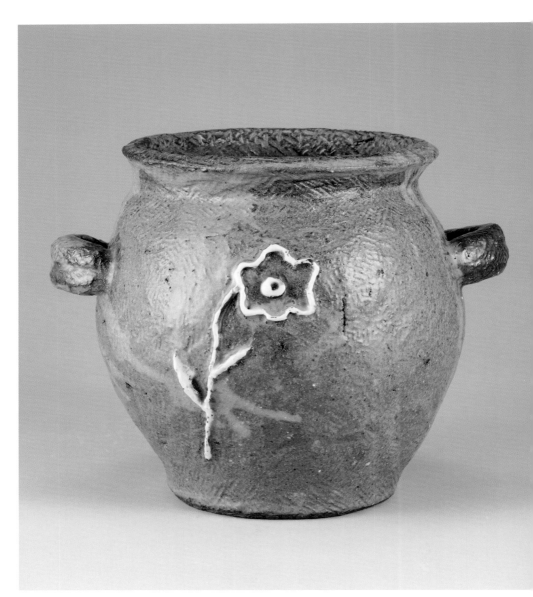

분청 꽃병 18.5×22.5×18cm 분청혼합토 1997

연꽃 철화 병 6×6×17.5cm 백자혼합토 1998

갈대 접시 26.1×26.1×6cm 혼합토 1997 (부분)

윤주동의 무소유^{無所有} – '있다는 것'과 '없다는 것'

윤태석 | 미술사(문화학 박사), 문화재전문위원

유교사회에서 선비들이 갖추어야 할 미덕 중 하나는 무소유였다. 무소득無所得이라고도 일컫는 무소유는 하산스크리트 시마티가simatiga에서 온 말이다. 일반적으로 '가진 것이 없는 상태'를 의미하지만, 불교에서는 단순히 소유 자체를 부정하는 것이 아니라 번뇌의 경지를 넘어선 존재의 상태를 말하기도 한다.

그렇다면 소유의 본질은 무엇일까? 아마도 이 세 가지로 말할 수 있을 것 같다. 첫째, 물질 그 자체 둘째, 물질에서 느끼지는 감각 셋째, 물질과 감각 사이에서 생기는 마음이다. 예를 들어 여인들은 '예쁜 그릇(물질)을 보면(감각) 갖고 싶은 마음이 생긴다(이생기심而生其心)'. 이와 같이 이 세상에서 '물질', '감각', '이생기심'을 빼면 아무것도 남을 것이 없게 되는 것이다. 따라서 물질의 존재는 감각에 의해서만 인정되는 것이다. 윤주동 역시 이 대목과 정확히 일치함을 볼 수 있다. 그의 눈에 들어왔던 흙과 조선시대 달항아리, 인화문, 진사辰砂(염화수은), 패랭이꽃, 코발트와 철채鐵彩 그리고 양각陽刻은 그에게 잠재하고 있던 특유의 감각과 조우하게 했다. 침전된 창작의 사유가 발현되어 윤주동 표 잔盞과 주병, 발鉢, 호壺, 접시 등은 예술이라고 하는 강보襁褓에 쌓여 탄생된 것이다.

희게도, 담박하게도 보이기에 '자기瓷器'라고 하는 것이고 엄지에 중지를 말아 톡~톡! 때려 보아 소리가 나기에 '있다'고 말하며 기면器面에 볼을 대어 차갑기에 '어떤 것'이라고 말하고 우리 맘을 거기에 묶어 놓기에 '있다'고 하며 둥그렇게도 또 평평하게도, 오톨도톨하게도 만져지기에 다시 '자기'라고 하는 것이다. 그리고 '담는 것'이라든지 '따르는 것'이라는 의미를 가지고 있으니 '그릇'이라고 말하기도 하고 '종이문, 종이창'라고 부르기도 한다. 이 여섯 가

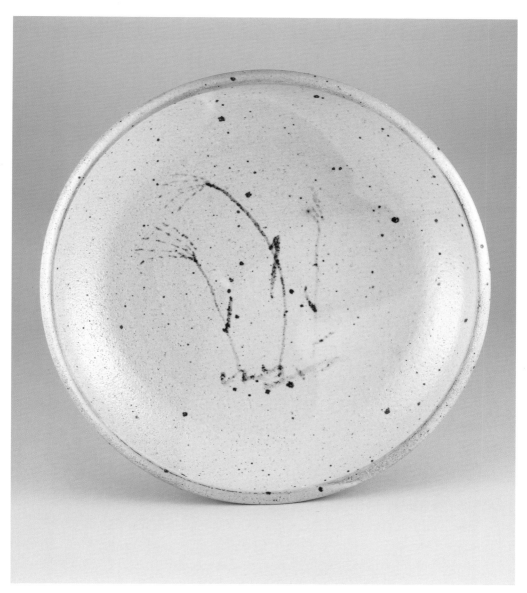

갈대 접시 26.1×26.1×6cm 혼합토 1997

지 색, 소리·냄새·맛·감촉 그리고 뜻이 있기에 '있다.' '윤주동의 작품이다.'라고 하는 것이다. 그러나 이 여섯 가지를 하나씩 구할 수는 없다. 윤주동의 '진사청화패랭이꽃 백자접시'를 보자.

만져지는 것을 빼놓고 단지 문양만을 구하려면 어떻게 할 것인가. 눈으로만 볼 뿐이지 어떻게 접시에 그려진 진사패랭이꽃을 구하겠는가? 만진다고 문양만을 가질 수 있는 것도 아니고 그 부분만 깨 본들 온전히 내 것이 되는 것은 더욱 아니다. 윤주동의 백자에 윤주동의 진사로 만들어진 것 더군다나 백자에 진사가 만난 것이니 문양은 가질 수 없는 것이다. 그러므로 우리 눈에 보이는 모든 문양은 보이기는 하지만 가질 수는 없다. 그리고 유백색 백자와 어우러져 진사채 패랭이꽃으로 보인다는 것 때문에 '있다.'고 하지만 '보이는 현상'은 어쩌면 신기루이며 꿈과 같은 것이다.

윤주동의 접시 또는 고흐Vincent van Gogh의 '별이 빛나는 밤The Starry Night'보다 더 세심하게 총총한 '인화문 대호'가 이처럼 보이는 것이 기형 때문일까 아니면 문양 때문인가? 아니면 윤주동 특유의 눈 때문인가? 윤주동의 따뜻한 눈이 없으면 문양이 있어도 보이지 않고 눈은 멀쩡해도 문양이 다 사라진다면 역시 보이는 현상은 사라진다. 그러므로 '보인다.'는 것은 문양과 윤주동이 합해져 드러난 것으로 그것은 단순한 물질이 아니고 정신의 느낌인 것이다. 윤주동의 미학적 정신의 느낌을 예술성이라고 하는 것이니 그것은 물질과는 상관이 없는 것이다.

예술성(감각)이란 정신이다. 곧 허공과 다름이 없는 것이다. 안 보인다. 그리고 소리도 나지 않는다. 이러한 조건에서는 정신도 없게 되는 것이다. 향도 없고 느낄 수 있는 맛도 없으며 부드럽거나 차갑게 만져지지도 않고 따라서 존재한다고 말할 수도 없다. 정신은 예술성(감각)이라고 말할 수도 없다. 왜냐하면 물질이 없으면 정신(윤주동의 예술성)만으로는 결코 감각할 수 없기 때문이다.

윤주동에게 있어 흙만큼이나 카메라가 중요한 이유이다. 윤주동은 그의 정신을 통해 흙으로는 그릇을 렌즈를 통해서는 '종이문, 종이창'을 담아내고 있다. 그의 둥근 앵글에 갇힌 흰 창호지의 네모난 문은 둥그런 그릇에 존존하리만큼 섬세하게 시문된 사각백토인화문四角白土印花紋과 잘 합치됨으로써 비로소 거기에 있음을 말하고 있다. 윤주동의 감각이 말하고자 하는 것은 달항아리의 펑퍼짐한 여유, 마지막 한 모금의 막걸리를 목젖너머로 밀어낼 때 감도는 텁텁한 여운, 그믐날 회랑을 타고 넘는 소담한 달빛의 내공 같은 것임이 분명할 듯하다. 이것은 그의 눈에 피사체로 들어온 종이문에서도 여지없이 보이고 있기 때문이다.

윤주동의 정신은 단순히 그가 생각하는 것이라고 말할 수는 없다. 종이문이 거기에 없다면

철화 초문 병 8×8×19.5cm 백자혼합토 1998

생각할 것도 없기 때문이다. 그러므로 윤주동의 마음도 흙이나 종이문이라는 꿈과 같은 것이 없다면 '있다'고 할 것이 아닌 것이다. 마치 말(언어)이 없으면 입도 필요 없는 것처럼 물질이 없으면 정신이 소용없어지고 감각(예술성)이 생겨나지 않으면 마음도 없어지게 되는 것이다. 그러나 이는 역설로도 환치해 볼 수 있다. 물질이 있어도 정신이 없다면 이 또한 소용없음은 새삼 강조할 필요가 없다. 왜냐하면 으레 물질은 있기 마련이기 때문이다. 그리고 정신은 인간계에서만 소용이 있는 문화이며 예술임을 이미 우리는 유원한 역사에서 확인했음이다.

그럼에도 불구하고 마음은 물질이 아니니 마치 허공과 다름없이 허망한 것이다. 즉, 입(口)에는 말(언어)이라는 것이 없는 것이기에 입술과 혀를 통해 말을 받아들여 할 수 있는 것이다. 문양과 형태, 네모의 피사체는 윤주동의 감각기관에는 없는 것이기에 윤주동에 의해 윤주동의 언어로 우리들에게 보여 질 수 있다. 귀에서 이명이 난다면 미세한 소리도 들을 수 없으며, 동공에 색이 없으므로 그것을 볼 수 있기에 윤주동에게는 종이문에 귀얄풀칠하기 전 가뿐한 창호지 같이 텅 비어있어, 그가 잘 보이게 있는 것이다.

흙이 없으면 예술성이 있어도 쓸 데가 없다. 그리고 예술성이 없으면 생각할 것도 없고 생각이 사라지면 마음이 있다는 생각도 존재할 수 없을 것이니 아무것도 남을 것이 없다. 그리고 예술성로부터 흙도, 마음도 순서대로 사라진다. 또 마음이 없으면 흙이 있어도 소용없고 사람이 있어도 소용없게 된다. 우리들은 흙을 느끼지 못하고 생각도 하지 못한다. 따라서 이 셋은 셋이 아닌 것이다. 그렇기 때문에 이 세상의 모든 것은 헛것이고 꿈이다. 그렇다면 우리들에게는 도대체 무엇이 있기에 갖지 말라고 하고, 갖지 않으니 편하다고 하며 소유하니 귀찮아지고 마음이 혼란해지며 묶인다고 하는 것인가? 선문답禪問答 같지만 사람이기에 끊어질 듯 이어지는 숙명과도 같은 숙제가 아닌가 한다.

윤주동은 생김과 정신, 흙과 달접시, 패랭이꽃과 우주와 같이 촘촘한 인화문, 앵글로 잡아낸 종이문에서 무소유라는 번뇌 이상의 가치를 이미 깔고 있음을 발견하게 한다. 윤주동에게서 보이는 무소유란? '소유할 바도, 가질 수 있는 것도, 있다고 할 바도 없는 것'인가? 확인하고 싶다. 비록 확인하는 것이 무소유와 반하는 것일지라도 말이다.

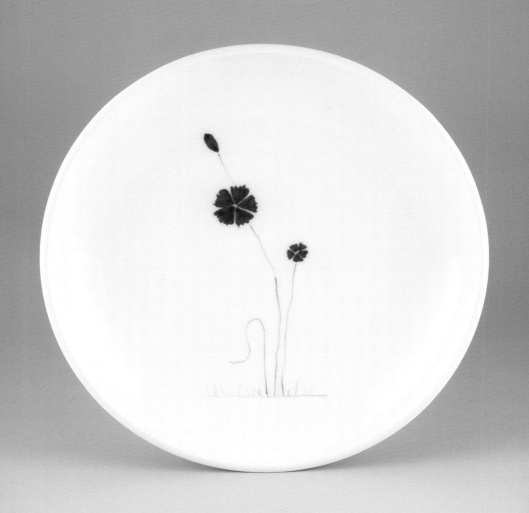

패랭이 2 24.1×24.1×4.3cm 백자, 진사, 청화 2012

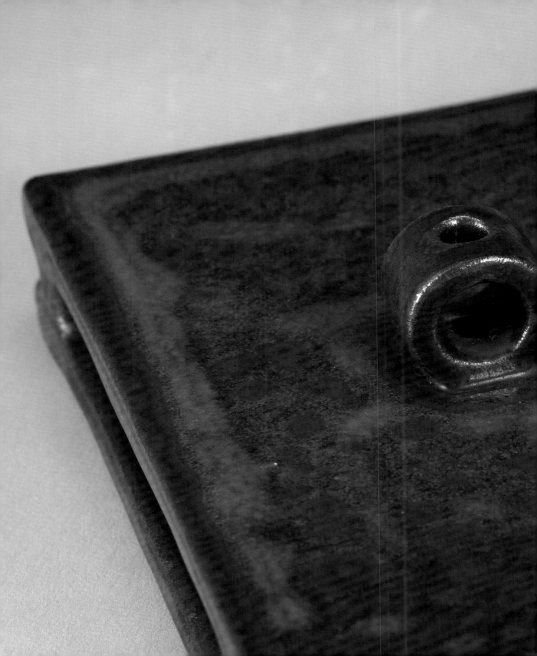

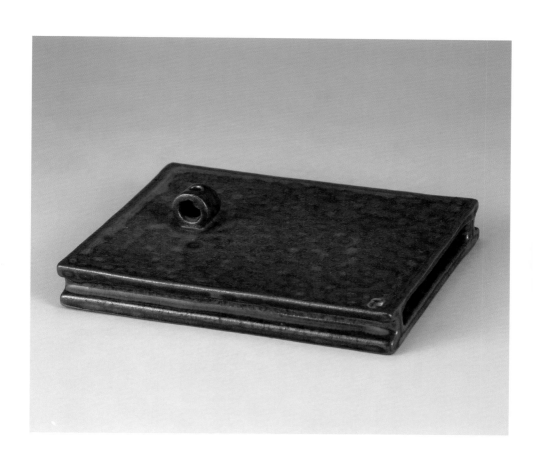

사각 꽃병 16.8×13×14cm 혼합토 2004 (◁부분)

눈오는 양평 6.8×8.6cm 분청혼합토 2012

눈오는 양평 6.8×8.6cm 분청혼합토 2012

비오는 양평 7.5×9.5cm 분청 2012

비오는 양평 7.5×9.5cm 분청 2012

소나무 2 15×13.5cm 분청 2012 (◁부분)

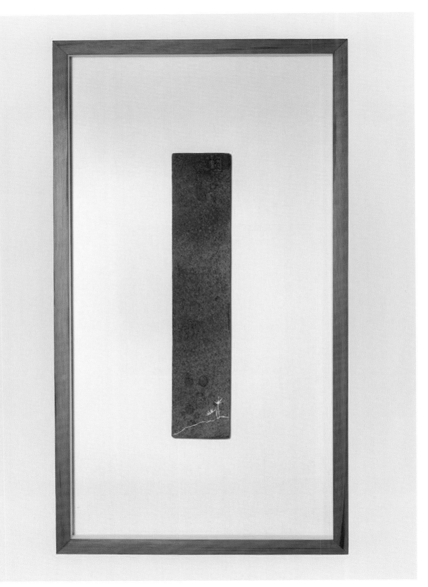

소나무 1 5.5×27.6cm 분청 2012

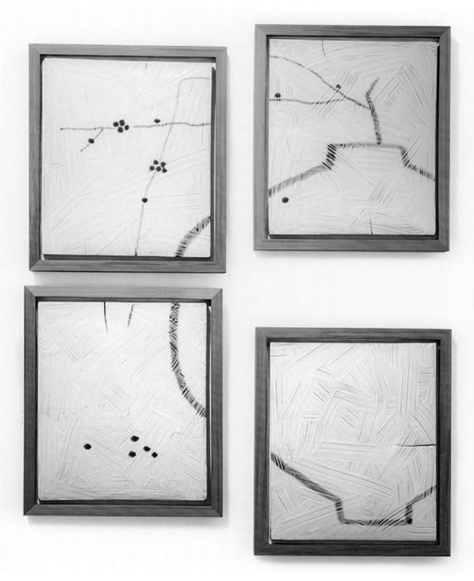

매화달항아리 53×74cm 분청 2012

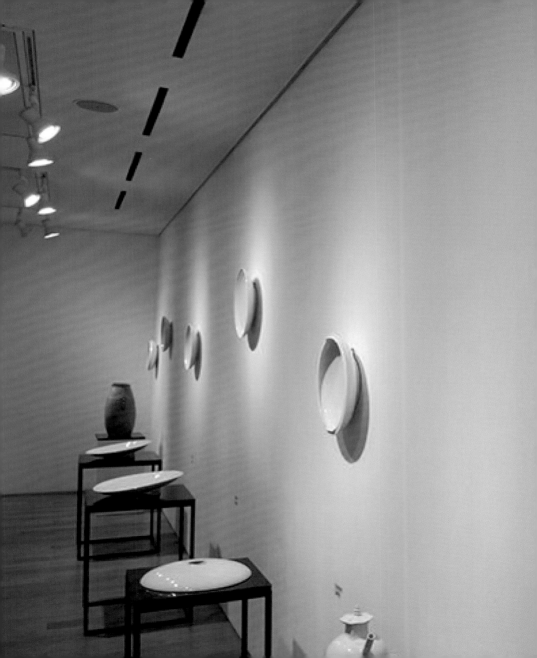

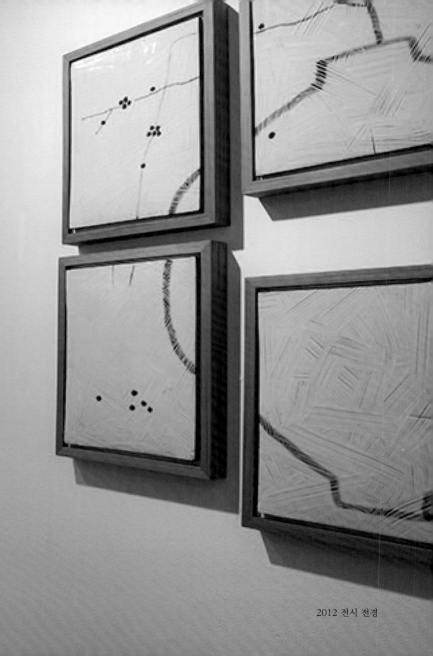

2012 전시 전경

달항아리 도판
92×80cm 백자 2015

불이 不二

둘이 아니다.
각각의 개체가 아니다.
본질은 하나이다.

여럿의 종이가 아니다.
하나의 그림이다.
불이다.

부선묘浮線描에 대하여

부선묘^{浮線描}

밥값 54.5×35cm 한지 2004

학 98×37.8cm 한지 2005

그릇됨 없는 그릇 54.5×35cm 한지 2007

뜬 달 146×41cm 한지 2015

종이문, 종이창 — 고색창연古色蒼然

 작가는 작업을 구상할 때 작품의 용도와 작업의 어울릴 공간을 염두에 두는 것이 좋다.
요사이 백자를 주로 작업하기에 조선의 궁이나 한옥들을 다니며 그 공간의 온도와 격조를 느껴보려 하였다.
그래야만 그 시대의 안목이 지금의 작업으로 이어질 것이라 생각하였기 때문이다. 그곳들을 방문할 때마다 자료로 사진을 찍었는데 그 자체가 작업이 되어 그중 몇을 골라 전시하게 되었다.

「종이를 투과한 햇빛은 방안을 가득 메우고
눈부시지 않고 뜨겁지 않게 방안과 벽을 물들인다.
종이로 한 번 거른 해는 빛이다.
빛에 바랜 문과 창과 시간은 고색창연하다.

작가노트 中 - 「고색창연」

158

종이문, 종이창

종이문 01 2014

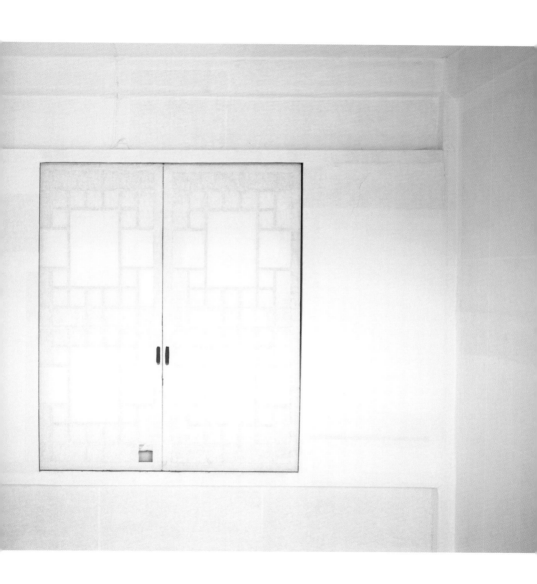

종이문 03 2014

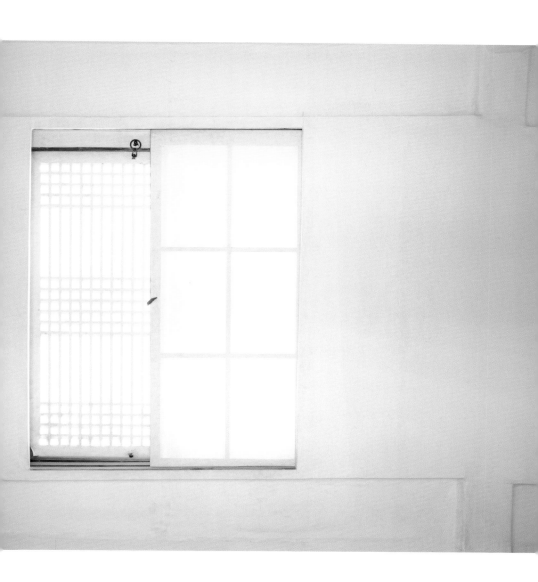

종이문 05 2014

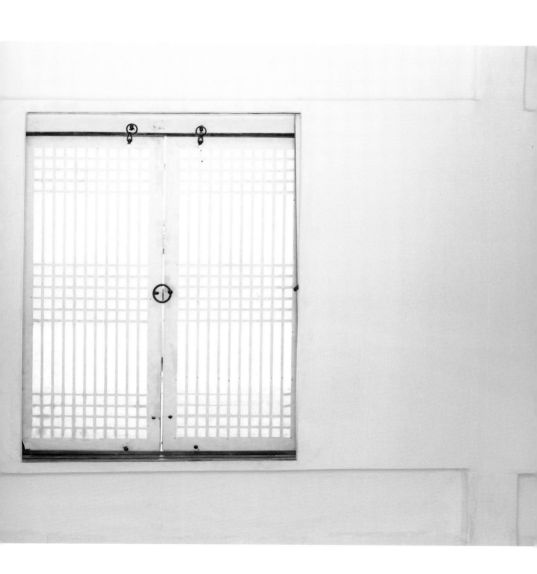

종이문 06 2014

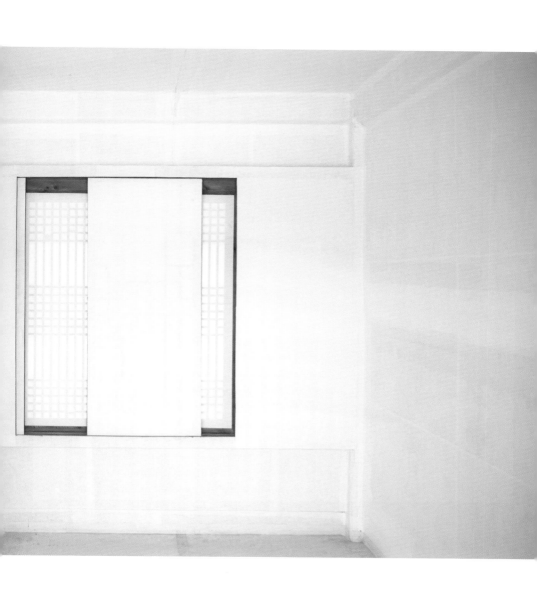

종이문 07 2014

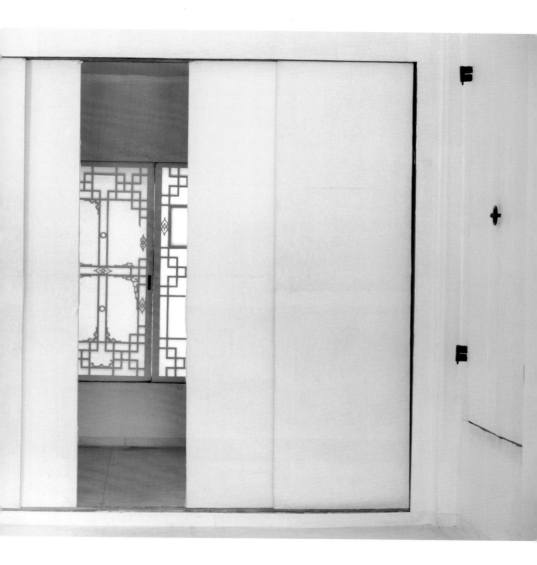

종이문 08 2014

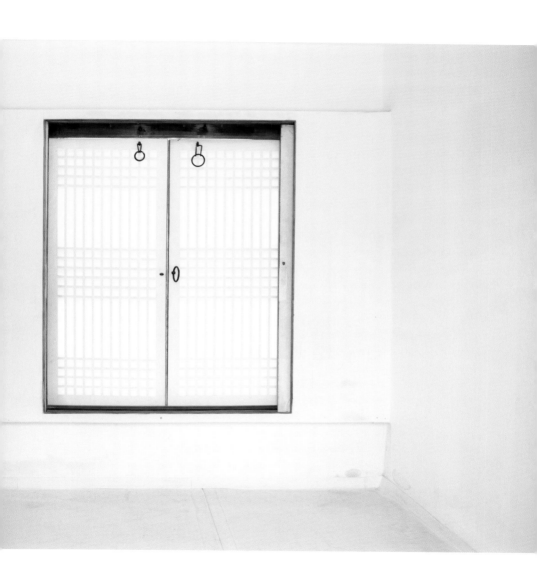

종이문 09 2014

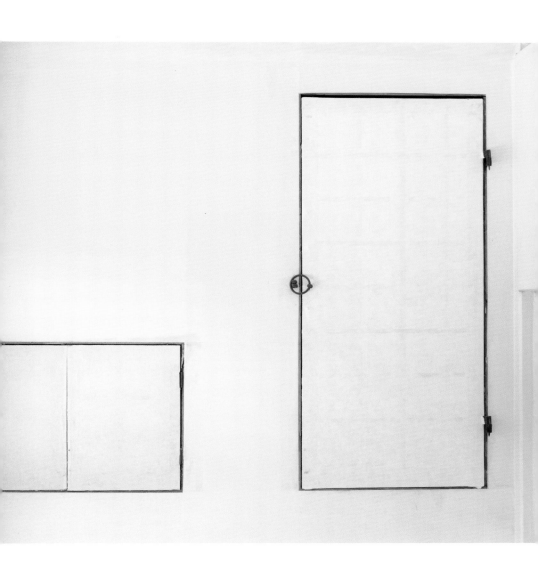

종이문 10　2014

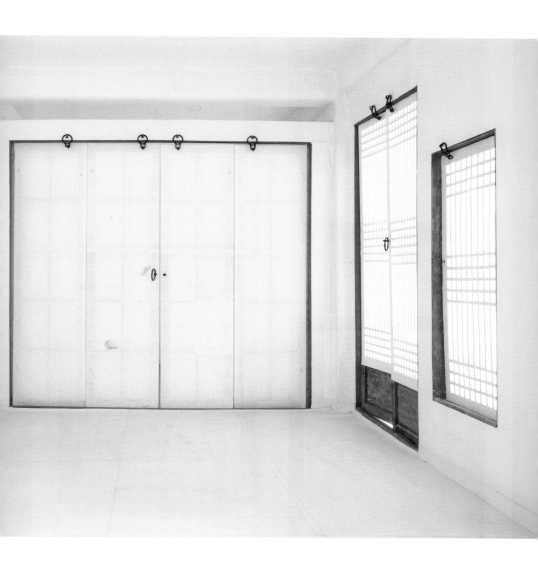

종이문 11 2014

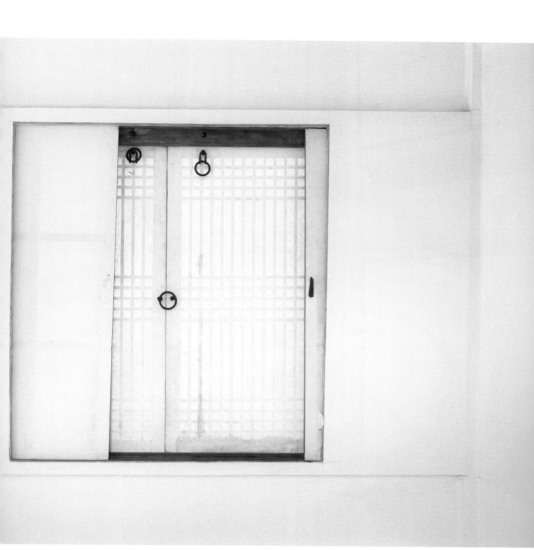

종이창 01 2014

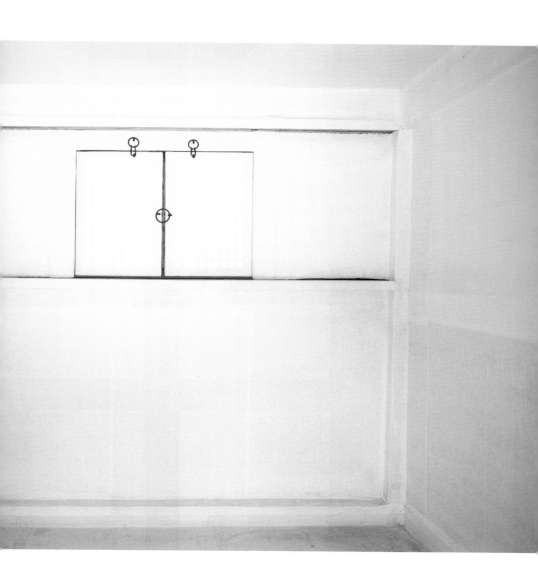

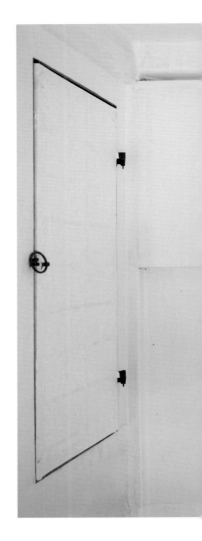

종이창 02 2014

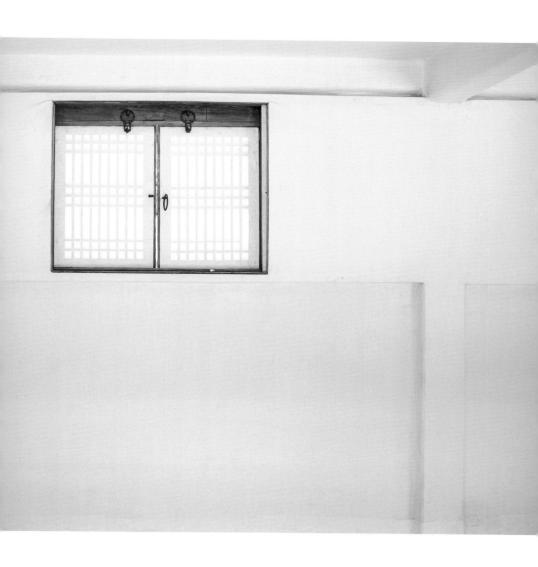

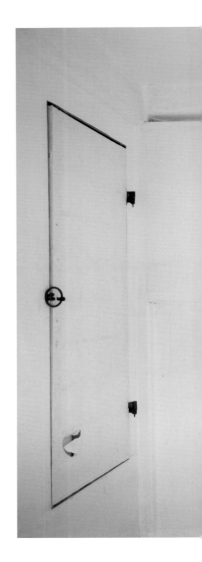

종이창 03 2014

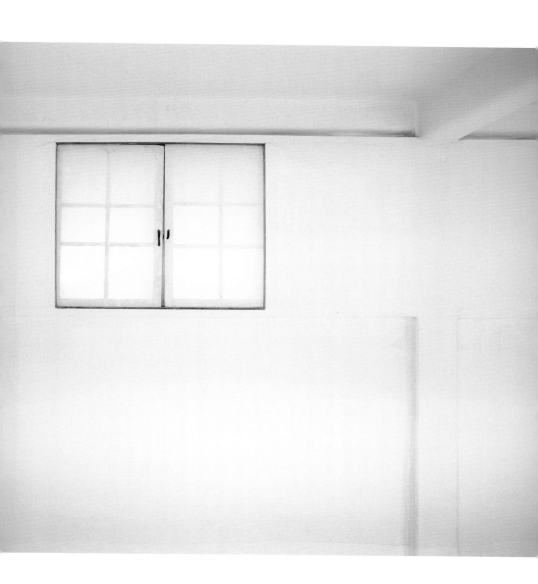

종이창 05 2014

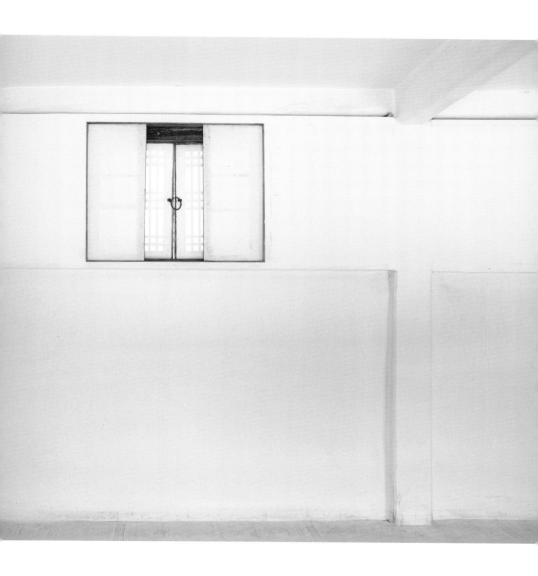

종이창 07 2014

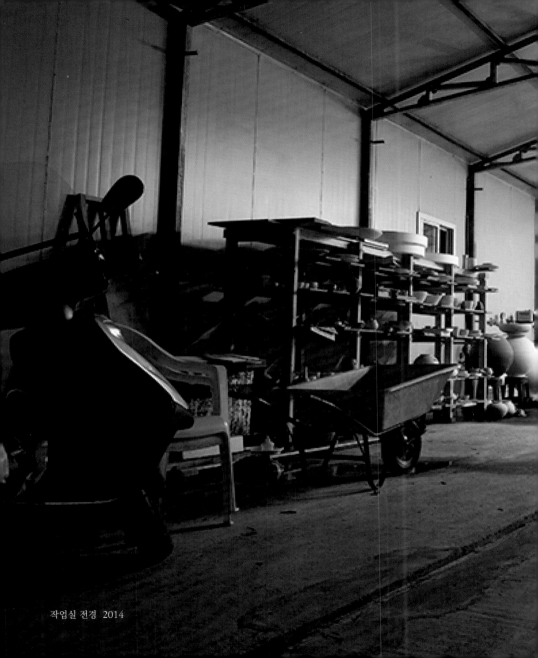

작업실 전경 2014

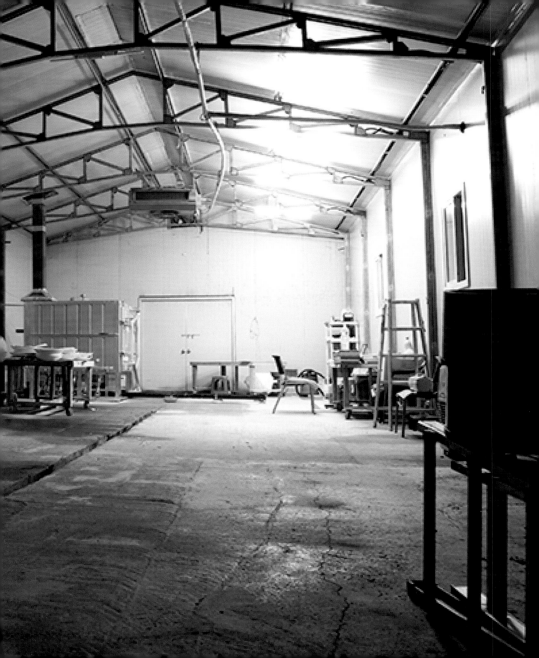

Profile

윤주동 尹柱東

1989 도자기 입문.

개인전
2015 그림손갤러리, 서울
2012 공아트스페이스, 서울
2004 유아트스페이스, 서울
2004 Joachim Gallery, Berlin, Germany
2000 Gallery Etienne de Causans, Paris, France

그룹전
2015 G-SEOUL 2015 국제아트페어, DDP, 서울
2005 '로맨틱 상차림과 전통예단'. 유아트스페이스. 서울
2001 '한국다기명품특별전'. 국립민속박물관. 서울.
2000 '한국다기명품 100인전'. 국립민속박물관. 서울.
1999 '도자기 대 박람회'. 롯데백화점 본점. 서울.

수상
2001 세계도자기엑스포 입선. 주최
 World Ceramic Exposition 2001 Korea.
1999 세계도자기엑스포 특선. 주최
 World Ceramic Exposition 2001 Korea.

작품소장
국립민속박물관 2점.
세계도자기엑스포2001 (경기세계도자비엔날레) 3점.

E-mail: e4ramm@gmail.com

Yoon, Ju-Dong

1989 Entered Ceramics.

Solo Exhibitions
2015 Grimson Gallery, Seoul, Korea
2012 4th Gallery Gong Art Space. Seoul, Korea.
2004 3rd Gallery Yoo Art Space. Seoul, Korea.
2004 2nd Gallery Joachim. Berlin, Germany.
2000 1st Gallery Etienne de Causans. Paris, France.

Group Exhibitions
2015 G-SEOUL 2015 International Art Fair, DDP, Seoul, Korea
2005 "Romantic Table Setting & Traditional Wedding Presents".
 Yoo Art Space. Seoul, Korea
2001 "Korean Ceramic Tea Set Masterpieces Special Exhibition.
 " The National Folk Museum of Korea. Seoul, Korea.
2000 "Korean Ceramic Tea Set Masterpieces Exhibition of 100
 Artists. The National Folk Museum of Korea. Seoul, Korea.
1999 "Ceramic Grand Exhibition". Lotte Department Store
 (main shop). Seoul, Korea.

Prizes & Awards
2001 Selected for "World Ceramic Exposition 2001 Korea".
 World Ceramic Exposition 2001 Korea. Seoul. Korea
1999 Special Selection for "World Ceramic Exposition 2001
 Korea". World Ceramic Exposition 2001 Korea. Seoul,
 Korea

Public Collections
The National Folk Museum of Korea. 2Works.
World Ceramic Exposition 2001 Korea. 3Works.